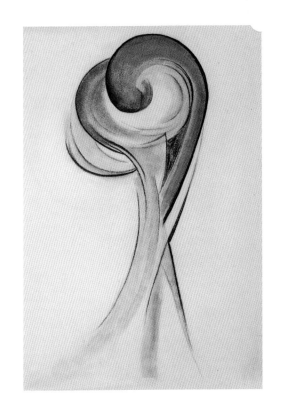

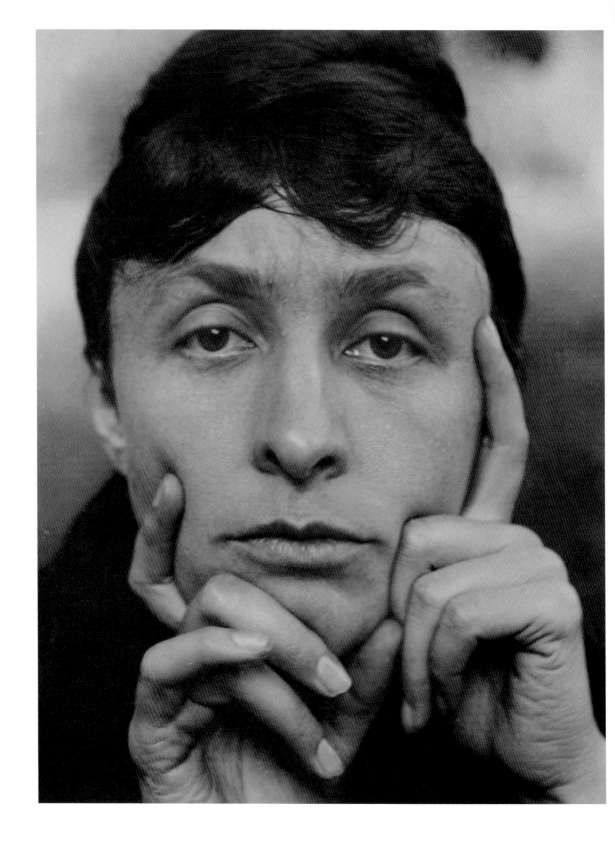

브리타 벵케 지음 강병직 옮김

조지아 오키프

1887~1986

사막에 핀 꽃

마로니에북스 **TASCHEN**

지은이 **브리타 벵케**는 괴팅겐, 뮌스터, 본에서 미술사, 고고학, 로망스어와 로망스 문학을 공부했다. 조지아 오키프에 대해 중점적으로 연구, 저술하고 있다.

옮긴이 **강병직**(康炳直)은 서울대학교 미술대학원에서 미술이론을 전공하고, 도쿄예술대학 예술학과와 도쿄대학에서 연구생 과정을 거쳤으며, 현재 서울대학교 사범대학 미술교육전공 박사과정에 있으면서 대학에서 강의하고 있다. 옮긴 책으로 『에도 시대의 일본 미술』이 있다.

트리필룸천남성 III, 1930년, 캔버스에 유화, 101.6×76.2cm, 워싱턴 D.C., 앨프레드 스티글리츠 컬렉션, 조지아 오키프 유증, ©1994 국립 미술관 (43쪽 참조)

2쪽과 뒤표지 앨프레드 스티글리츠, **조지아 오키프: 초상—얼굴**, 1918년, 확대 젤라틴 실버 프린트, 워싱턴 D.C., 앨프레드 스티글리츠 컬렉션, ©1994 국립 미술관

조지아 오키프

지은이 브리타 벵케
옮긴이 강병직

초판 발행일 2006년 4월 25일

펴낸이 이상만
펴낸곳 마로니에북스
등 록 2003년 4월 14일 제2003-71호
주 소 (110-809) 서울시 종로구 동숭동 1-81
전 화 02-741-9191(대)
편집부 02-744-9191
팩 스 02-762-4577
홈페이지 www.maroniebooks.com

* 책값은 뒤표지에 있습니다.

ISBN 89-91449-26-3
ISBN 89-91449-99-9 (set)

Printed in Singapore

Korean Translation © 2006 Maroniebooks
All rights reserved

O'Keeffe by Britta Benke
© 2006 TASCHEN GmbH
Hohenzollernring 53, D–50672 Köln
www.taschen.com

©2003 Paintings by Georgia O'Keeffe otherwise uncredited in this book are published with the permission of the Georgia O'Keeffe Foundation insofar as such permission is required. Rights owned by the Georgia O'Keeffe Foundation are reserved by the Foundation / VG Bild-Kunst, Bonn
Text and design: Britta Benke, Bonn
Captions: Rainer Metzger, Munich
Cover design: Catinka Keul, Angelika Taschen, Cologne

차 례

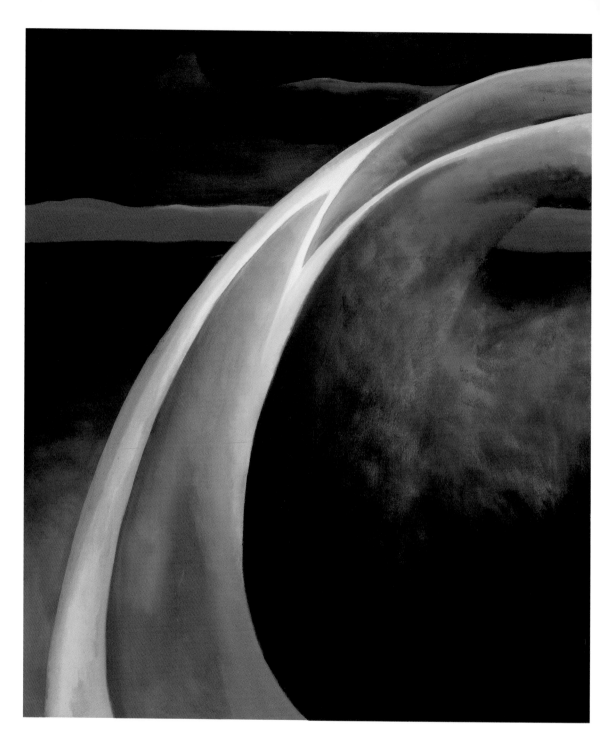

영감과 직관

조지아 오키프(1887~1986)가 미국 미술에서 차지하는 뚜렷한 위치와 명성은, 작품뿐만 아니라 뉴멕시코 사막에서 독립적이고 전설적인 삶을 개척한 여성으로서 그녀가 보여준 결출한 개성에서 비롯된 것이다. 그녀는 미국 모더니즘의 초창기부터 추상적 경향의 1950~1960년대에 이르는 반세기 동안 미술가로 활동했다. 색채의 표면적인 힘과 감춰진 관능성으로 충만한 작품의 명성은 이미 오래전에 대서양 너머로 전해졌다. 무엇보다 커다랗게 확대한 꽃과 뉴멕시코의 풍경 등의 주제에서 자연에 대한 그녀의 내적인 친근함을 볼 수 있다.

오키프는 선프레리 평원이 펼쳐진 미국 중서부의 위스콘신 주에서 1887년 11월 15일, 이다 토토 오키프와 프랜시스 캘릭터스 오키프 사이에서 일곱 남매 중 둘째로 태어나 12세까지 농사를 짓는 부모와 함께 지냈다. 황금빛 옥수수밭이 보여주는 농경적인 리듬은 그녀에게 강하고도 지속적인 감명을 주었을 것이다. 이러한 모습은 후일 그녀의 작품을 통해 되살아난다. 그녀와 형제들은 음악과 서부개척의 모험담을 들으며 시골생활, 특히 긴 겨울 동안의 무료함을 이겨냈다. 또한 그녀와 형제들은 선프레리 근처의 읍내에서 그림 수업을 받기도 했으며, 오키프는 이미 12세에 미술가가 되기로 결심했다.

15세가 되던 해에 그녀의 가족은 위스콘신 주를 떠나 버지니아 주의 윌리엄즈버그로 이사했다. 채텀 에피스코펄 사립학교로 전학한 오키프는 엄격한 학교생활로 인해 이따금씩 근처의 언덕과 숲으로 도망쳐 산책을 하곤 했다. 그러나 미술 선생님은 그녀의 잠재성을 발견하고 회화를 공부할 수 있도록 격려해주었다. 오키프는 17세에 시카고 아트 인스티튜트에 입학하여 존 밴더포엘이 진행하던 해부학 드로잉 수업을 들었다. 밴더포엘은 물리적으로 구조화된 윤곽으로서의 선의 기능을 강조했는데, 이 수업은 오키프에게 매우 의미가 있었다. 그러나 오키프는 장티푸스에 걸려 1906년 갑작스럽게 학교를 그만두게 되었다. 병세가 매우 심했기 때문에 수개월 동안 집에서 요양해야만 했다.

1907년 가을, 오키프는 당시 뉴욕에서 가장 명망 높은 미술학교인 아트 스튜던트 리그에 입학하여 학업을 계속했다. 그곳에서 오키프는 생생한 질감과 색의 물질성을 강조하는 윌리엄 메릿 체이스의 지도를 받았다. 그는 그림의 결과보다는 과정을 중시해서 학생들에게 하루에 그림을 한 점씩 그리도록 했다. 그렇지만 시카고

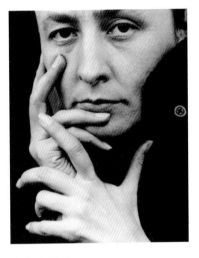

앨프레드 스티글리츠
조지아 오키프
Georgia O'Keeffe, 1918년
실버 클로라이드 프린트
시카고 아트 인스티튜트, 앨프레드 스티글리츠
컬렉션, 1949.742

6쪽
오렌지색과 붉은색의 띠
Orange and Red Streak, 1919년
캔버스에 유화, 68.6×58.4cm
필라델피아 미술관, 앨프레드 스티글리츠 컬렉션,
조지아 오키프 유증

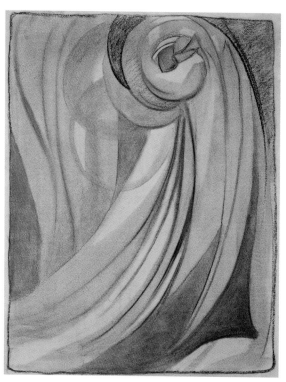

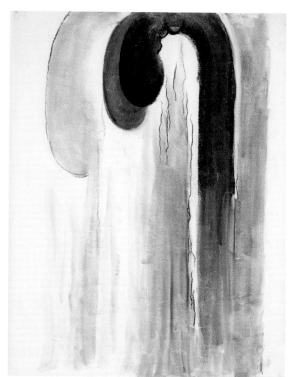

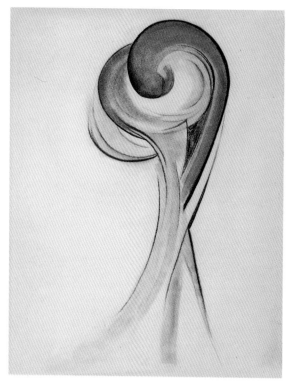

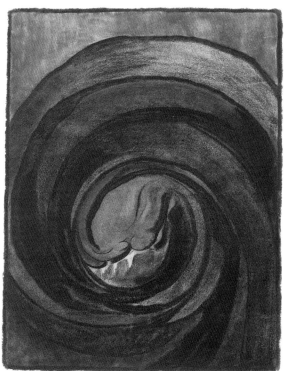

평원에 비치는 빛 III
Light Coming on the Plains III, 1917년
수채, 30.2×22.5cm
포트워스, 에이먼 카터 미술관

수평선 위의 빛: 이 수채 작품에서 오키프는 일상
적 경험인 해돋이를 다루고 있으며, 동시에 모든 것
을 감싸 안는 자연의 힘을 낭만적인 은유로 형상화
하고 있다.

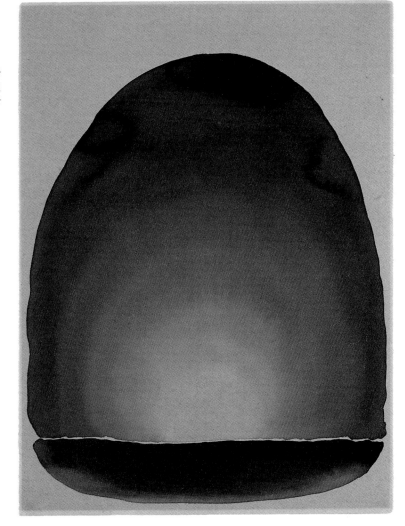

8쪽 위 왼쪽
초기 2번
Early No. 2, 1915년
종이에 목탄, 61×47.3cm
아비키우, 조지아 오키프 재단

8쪽 위 오른쪽
스페셜 4번
Special No. 4, 1915년
종이에 목탄, 61.6×47cm
워싱턴 D.C., 국립 미술관

8쪽 아래 왼쪽
스페셜 12번
Special No. 12, 1917년
종이에 목탄, 60.3×47cm
아비키우, 조지아 오키프 재단

8쪽 아래 오른쪽
소묘 8번
Drawing No. 8, 1915년
마분지와 종이에 목탄, 61.6×47.9cm
뉴욕, 휘트니 미술관 컬렉션,
아서 G. 앨철 구매기금 85.52로 구입

아트 인스티튜트에서와 마찬가지로 전반적인 교육 과정은 유럽의 전통적인 역사화
와 옛 거장들의 양식을 모사하는 것에 초점이 맞추어져 있었다. 뉴욕 미술의 보수
주의적 분위기에 대한 유일한 반대가 사진가 앨프레드 스티글리츠(1864~1946)가
운영하던 작은 갤러리 '291'(갤러리가 있는 5번가의 번지수를 따라 붙인 이름)에서
제기되었다.
　　1913년에 미국 대중에게 유럽의 아방가르드 미술을 소개한 전설적인 아모리
쇼가 열리기 이전부터 스티글리츠는 앙리 마티스와 폴 세잔 등의 혁신적인 현대작
품을 전시해오고 있었다. 오키프는 아트 스튜던트 리그의 동기들과 함께 '291'의
전시들을 관람했다. 그녀가 로댕의 드로잉을 본 것도 1908년 '291'에서였으며 그
후 마티스, 브라크, 피카소 그리고 미국 화가 존 마린과 마스든 하틀리의 작품들을
관람한 것도 그곳이었다. 1908년 체이스는 자신의 반 학생 중 오키프에게 최우수

정물상을 수여했다. 그러나 오키프는 다른 양식을 모방하는 것에만 중점을 두는 아카데미식 일차원적 접근법에 실망하고 있었다. 이런 생각과 점차 어려워지는 가족의 경제상황이 맞물려, 그녀는 결국 중도에 학업을 그만두고 시카고에서 회사 로고와 광고를 디자인하는 상업미술가의 길을 걷게 되었다.

1912년 오키프는 버지니아 대학에서 여름학기를 수강하게 되었는데 이로써 다시 그림은 삶의 중심이 되었다. 그곳에서 오키프는 아서 W. 다우의 이론을 심화한 인물인 앨런 비먼트의 수업을 들었다. 뉴욕의 컬럼비아 대학 사범대 미술학과장이었던 다우는 동양미술과 아르누보의 장식적 원리에 영감을 받아 자연의 모방이 아닌 추상적이며 2차원적인 양식에 도달했으며, 동양적 이상을 좇아 사물의 본질을 드러내기 위해 단순하고 명쾌한 형태를 도입할 것을 주장했다. 특히 조화로운 디자인에 도달하기 위해 색, 형태, 선, 부피, 공간 같은 구성요소를 세심하고 균형 있게 배치할 것을 강조한 다우의 이론은 오키프의 관심을 불러일으켰다.

1913년 여름 오키프는 버지니아 대학에서 비먼트의 조교 생활을 하고, 1914년 가을에는 뉴욕으로 돌아가 컬럼비아 대학에서 두 학기 동안 다우의 지도를 받았다. 오키프는 비먼트의 추천으로 영어로 갓 번역된 칸딘스키의 『예술에서 정신적인 것에 대하여』를 읽었다. 색채와 형태가 더 이상 자연의 외부 모습에 집착해서는 안 되며 작가의 내면과 감정을 탐구해야 한다는 칸딘스키의 기본 이론은 회화에 대한 오키프의 태도에 지속적인 영향을 주었다. 그녀가 동년배인 아서 도브(1880~1946)의 유기적 형상의 파스텔 그림을 보게 된 것도 이때였다. 오키프는 자신처럼 회화에서 추상적 형태의 표현 가능성을 탐구하고 있던 도브의 작품에서 독특한 개인적 경험을 추상화를 통해 상징적으로 변환한다는 측면에서 자신과의 공통점을 발견했다.

이러한 새로운 개념에서 영감을 얻은 오키프는 1915년 가을부터 미술가로서의

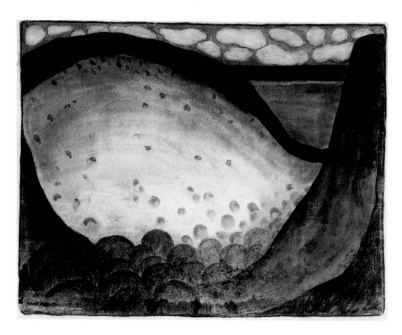

스페셜 15번
Special No. 15, 1916년
종이에 목탄, 48.3×62.2cm
아비키우, 조지아 오키프 재단

팔로 듀로 캐니언에서 그린 이 목탄 드로잉을 통해 오키프가 초기의 관점을 넘어 보다 감정이 이입된 화면을 만들어가고 있음을 알 수 있다.

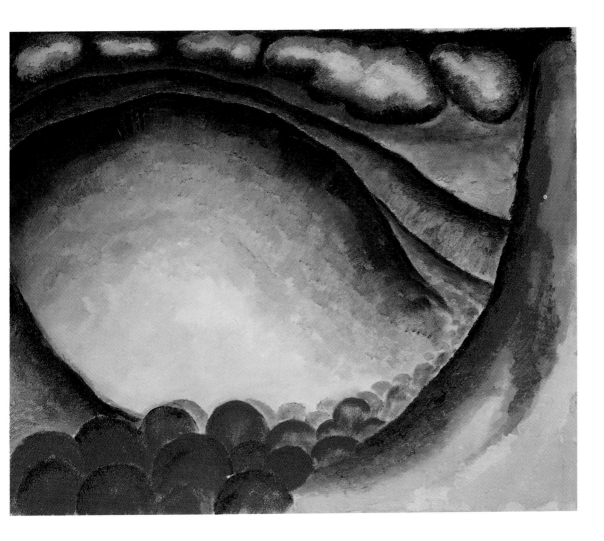

스페셜 21번
Special No. 21, 1916년
마분지에 유화, 34×41cm
샌타페이, 뉴멕시코 미술관

길을 걷기 시작한다. 컬럼비아 대학에서 학생들을 가르칠 기회를 얻어 사우스캐롤라이나 주의 컬럼비아에 자리잡은 뒤, 뛰어난 목탄 드로잉 연작을 제작했다. 목탄 드로잉을 시작한 것에 대해 훗날 그녀는 다음과 같이 이야기했다. "나는 스스로에게 '내 머릿속에는 내가 배워온 것과 다른 것, 즉 내가 이전에 표현해보지 않은 생각과 내 삶의 방식에 친근한 형태들이 있다'라고 말했다. 그래서 나는 지금까지 배워온 것에서 벗어나 나 자신의 생각을 참된 것으로 받아들이기로 결심했다.……나는 혼자이며 전적으로 자유롭다. 알려지지 않은 나만의 것을 표현하기 시작했는데 그것은 다른 사람을 위해서가 아니라 바로 나 자신을 만족시키기 위해서였다." 오키프는 이 드로잉들을 뉴욕에 살고 있는 사범대 시절의 옛 친구에게 보냈고 친구는 그 작품들을 스티글리츠에게 보여주었다. 작품을 보고 크게 감명 받은 스티글리츠는 "'291'에 들어온 것 중에서 가장 순수하고 진실한 작품"이라고 말했다.

 오키프의 작품세계에서 차지하는 특별한 의미를 강조하기 위해 후에 '스페셜'이라는 명칭으로 불리게 되는 목탄 드로잉은 유기적이고 기하학적인 형태로 화면

"추상미술가는 자연에서 영감을 얻는 것이 아니라 전체로서의 자연, 그리고 그 자연의 다양한 외침에서 영감을 얻으며, 이것이 미술가 내부에 축적됨으로써 작품화된다."
— 칸딘스키, 『예술에서 정신적인 것에 대하여』, 1912년

까마귀가 있는 캐니언
Canyon with Crows, 1917년
수채, 22.9×30.5cm
© 후안 해밀턴

훼손되지 않은 자연을 그리기 위해 예술인 마을로
들어갔던 유럽의 화가들과 달리, 미국 미술에서는
처녀지와 '새로운 개척지'라는 개념이 정체성을 이
루고 있었다.

이 가득 차 있다. 그리고 몇몇 형태는 식물과 새싹을 연상시킨다. 예를 들어 장식
적인 아라베스크를 연상시키는 1915년의 〈스페셜 4번〉(8쪽의 위 오른쪽)은 아르누
보의 장식적인 선의 형태와 닮았다. 밝음과 어두움의 세심한 균형은 다우가 옹호한
일본식 농담(구성에서 빛과 어둠의 관계를 중요시함)을 떠올리게 한다. 또한 오키
프의 목탄 드로잉에서 보이는 율동적인 음악적 요소는 음악, 순수예술, 건축, 시는
모두 리듬의 반복이라는 다우의 이론을 상기시킨다. 회화에서 이 원리는 연속적인
선의 반복을 의미하며 이러한 반복은 화면 전체의 조화를 만들어낸다.

　1916년 초여름 스티글리츠는 오키프의 '스페셜' 연작을 본인에게 알리지도 않
은 채 다른 두 작가의 작품과 함께 '291'에서 전시했다. 프로이트의 무의식과 성애
분석이론에 영향을 받은 스티글리츠는 오키프의 목탄 드로잉에서 보이는 유동적인
선을 여성적 직관의 표현으로 해석했다.

　같은 해 가을, 오키프는 텍사스의 캐니언에서 새로 교수직을 얻었다. 스티글리
츠는 그녀에게 자신의 갤러리 잡지 최신호를 보내주었으며, 오키프는 텍사스의 평
원을 돌아본 후 수채화 작품을 제작하여 그에게 보냈다. 가령 1917년의 〈붉은 메
사〉(13쪽)에서 볼 수 있듯이 캐니언과 장엄한 빛의 효과를 넓은 색면으로 집약했으

붉은 메사
Red Mesa, 1917년
수채, 22.9×30.5cm
© 후안 해밀턴

콜로라도 에스테스 공원의 조지아 오키프
Georgia O'Keeffe in Estes Park, Colorado,
1917년
사진
아비키우, © 조지아 오키프 재단

누드 연작 XII
Nude Series XII, 1917년
수채, 30.5×45.7cm
아비키우, 조지아 오키프 재단

15쪽
누드 연작 VIII
Nude Series VIII, 1917년
수채, 45.7×34.3cm
아비키우, 조지아 오키프 재단

누드 연작을 통해, 오키프는 시카고 아트 인스티튜트에서 작업했던 인체 드로잉을 다시 시도했다. 오키프는 스티글리츠의 '291' 갤러리에서 처음으로 로댕의 작품을 보게 되는데, 친구를 모델로 한 오키프의 인체 드로잉 습작은 로댕을 연상시킨다. 로댕은 움직이는 인체 누드를 그린 최초의 인물이다. 색채의 겹침과 번지기 효과가 인체에 운동감과 생동감을 부여한다.

며, 이는 모티프에 대한 즉각적이고 감정적인 해석을 강조하고 있음을 나타낸다. 전반적으로 양식적인 측면에서는 여전히 자연주의적이지만, 과장되고 다채로운 색채는 이 예술가가 넓은 초원에서 경험한 강렬함을 느끼게 한다. 1917년 스티글리츠는 오키프의 개인전을 마련했다. 이것은 '291'의 마지막 전시였고 빌딩은 곧 철거될 예정이었다. 마지막 순간이 되어서야 오키프는 뉴욕에 가기로 결심했다. 스티글리츠는 이때 처음으로 오키프를 촬영하는데 그녀가 자신의 작품 앞에 서 있는 모습이었다. 계속된 서신 왕래와 스티글리츠의 후원은 오키프가 교수직을 그만두고 회화 작업에만 전념할 수 있게 용기를 주었다. 1918년 6월, 그녀는 텍사스로 돌아온 뒤 다시 뉴욕으로 이사했다.

오키프는 추상적 요소와 심오한 직관을 결합함으로써 훗날 자신의 예술세계에서 정점을 이루는 기하학적이고 유기적인 형태를 만들게 되었으며, 그후 수십 년에 걸쳐 이 특징적인 형태 어휘에 기초하여 작업을 지속했다.

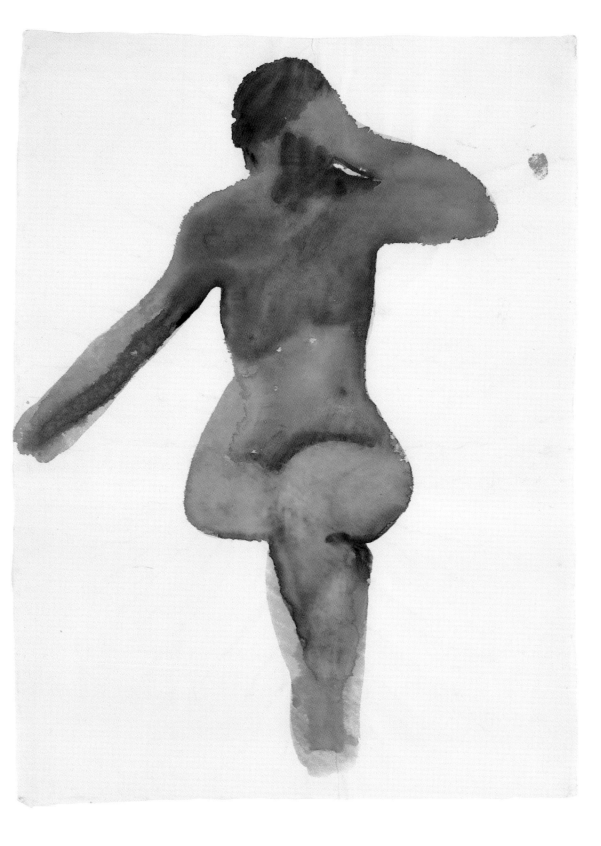

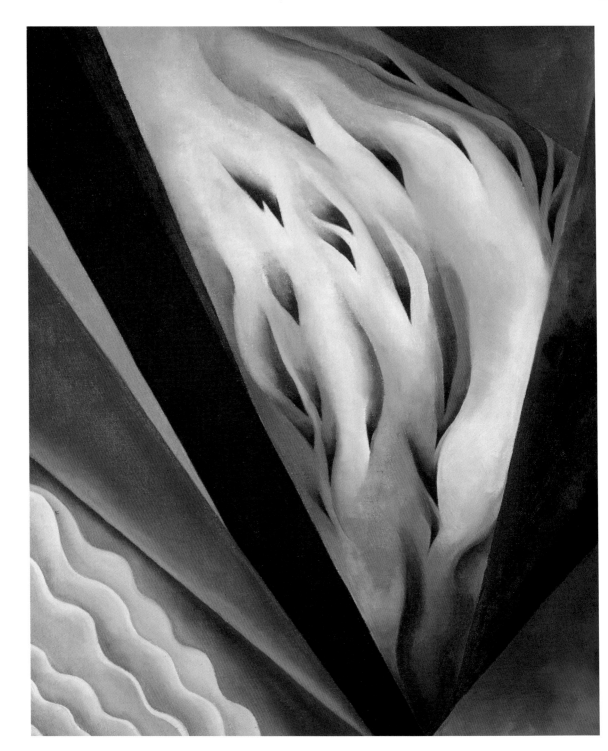

스티글리츠 주변의 예술가들

뉴욕으로 이사한 후 한동안 오키프는 스티글리츠의 조카딸이 소유한 작은 스튜디오에서 생활했다. 스티글리츠는 이곳에서 오키프의 사진을 많이 찍었으며 결국 오래지 않아 행복하지 못한 결혼생활을 끝내고 오키프와 함께 살게 되었다. 서로를 향한 감정은 끝을 몰랐다. 스티글리츠는 "우린 어떤 일에 대해서든 끊임없이 이야기를 나누었다. 우리는 몇 년의 세월을 일주일에 압축했다. 지금껏 이런 경험은 없었다"라고 누이에게 고백했다. 스티글리츠는 스물세 살 연하의 오키프에게서 사진 작업에 대한 새로운 영감을 발견했다. 그는 여성으로서 그녀의 몸과 피부의 촉감, 광대뼈 그리고 아름답고 긴 손을 계속해서 탐구했다. 감탄 어린 스티글리츠의 렌즈는 그녀의 어떠한 윤곽이나 앵글도 놓치지 않았다.

1917년부터 1937년에 이르는 동안 스티글리츠는 일종의 모자이크같이 다양한 배경, 각도, 조명에서 오키프의 초상을 포착했다. 수년이 지난 후 오키프는 "그에게 있어서 초상사진은 단순한 한 장의 사진이 아니었다. 그의 꿈은 아이가 태어나는 모습부터 그 아이가 자라서 성인이 되는 과정의 모든 활동을 촬영하는 것이었다. 초상사진으로서 그것은 사진 일기와도 같은 것이었다"라고 회상했다. 그들의 관계에서 초창기이던 1918~1922년에 스티글리츠는 주로 오키프의 몸을 클로즈업하는 데 초점을 두었지만, 그 후로는 보다 전체적으로 접근함으로써 그녀의 존재성을 강조했다.

스티글리츠는 20세 이후부터 예술사진에 전념했고 후에는 현대미술에도 참여했다. 오키프는 스티글리츠의 곁에서 여러 미술가, 문인, 비평가, 사진가를 소개받게 되었다. 뉴욕 미술계에서 아방가르드의 첨단에 서 있던 '291' 갤러리의 소유주 스티글리츠는 초기에 유럽의 모더니즘을 옹호했으나, 제1차 세계대전 이후부터는 전적으로 미국 미술에 관심을 두게 되었다. 그리고 그는 유럽의 영향에서 벗어난 미술의 표현 형식을 확산시키는 것을 자신의 사명으로 여겼으며, 이것은 일군의 미술가들을 통해 매우 성공적으로 이루어졌다. 이러한 스티글리츠의 그룹에 참가한 사람들 중 화가로는 아서 도브(1880~1946), 마스든 하틀리(1877~1943), 존 마린(1870~1953), 찰스 더무스(1883~1935), 오키프 등이 있고 사진가로는 폴 스트랜드(1890~1976)가 있다. 갤러리를 '실험실'이라고 부르기 좋아했던 스티글리츠는 '291' 갤러리에 이어, 1925년에 '인티미트 갤러리'를 개관하고 곧 '어메리컨 플레

앨프레드 스티글리츠
조지 호의 산과 하늘
Mountains and Sky, Lake George, 1924년
젤라틴 실버 프린트
필라델피아 미술관, 칼 지그로서 기증

16쪽
파란색과 녹색의 음악
Blue and Green Music, 1919년
캔버스에 유화, 58.4×48.3cm
시카고 아트 인스티튜트, 앨프레드 스티글리츠
컬렉션, 조지아 오키프 기증. 1969.835

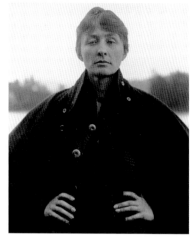

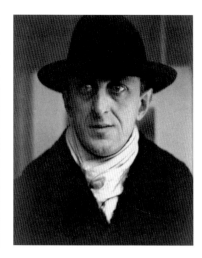

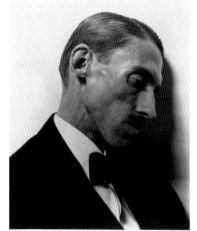

위 왼쪽
앨프레드 스티글리츠
자화상
Self-portrait
젤라틴 실버 프린트
필라델피아 미술관, 도로시 노먼 컬렉션

위 가운데
앨프레드 스티글리츠
조지아 오키프
Georgia O'Keeffe, 1918년
젤라틴 실버 프린트
필라델피아 미술관, 놀라 도원 펙 기금으로 구입

위 오른쪽
앨프레드 스티글리츠
마스든 하틀리
Marsden Hartley, 1915년
플래티늄 프린트
필라델피아 미술관, 앨프레드 스티글리츠 컬렉션

아래 왼쪽
앨프레드 스티글리츠
아서 G. 도브
Arthur G. Dove, 1915년
사진
필라델피아 미술관, 도로시 노먼 컬렉션

아래 가운데
앨프레드 스티글리츠
찰스 더무스
Charles Demuth, 1922년
젤라틴 실버 프린트
뉴욕, 근대미술관, 새뮤얼 M. 쿠츠 기증

아래 오른쪽
앨버트 E. 갤러틴
존 마린
John Marin
사진
필라델피아 미술관, A.E. 갤러틴 컬렉션

이스'를 개관함으로써 미술가들을 널리 알리는 데 주력했다.

　오키프는 자신과 절친한 미술가들 중에서도 특히 도브에게 강하게 이끌렸다. 도브는 직관을 강조한 프랑스 철학가 앙리 베르그송(1859~1941)의 이론에 영향을 받아 자연의 기초 형태에 기반을 둔 추상적 표현 형식을 도입했다. 직관은 스티글리츠 그룹에서 매우 중요한 의미를 지녔으며, 이는 도브와 오키프의 작품에 특히 잘 드러났다. 오키프는 도브의 작품에서 보이는 단순함과 자연과의 밀접한 연관에 감명 받아 그의 작품을 처음으로 구입한 인물이기도 하다. 오키프는 또한 더무스에게도 미학적인 친밀감을 느꼈다. 둘은 모두 과일과 꽃을 선호했으며, 더무스는 이를 표현하는 데 감각적인 수채물감을 사용했다. 그러면서 이들은 커다란 꽃 그림을 그리는 데 관한 대화를 정기적으로 나누었다.

　뉴욕 시절 초기부터 오키프는 유화로 추상적인 풍경화를 그렸다. 그녀는 하틀리나 도브와 마찬가지로 음악과 회화의 유사성을 탐구하기 시작했다. 예술 중에서도 음악은 오키프의 삶에서 매우 중요한 의미를 지니고 있었다. 컬럼비아 사범대학 시절 오키프는 다우의 이론을 좇아 학생들에게 음악을 들려주고 추상적인 소리의 패턴을 그림으로 표현하도록 했던 비먼트의 수업을 흥미롭게 지켜보았다. 다우는 음악의 추상적 요소를 비재현적 예술의 완벽한 모델로 보았으며, 오키프는 1919년의 작품에서 이러한 스승의 생각을 시도해보았다. 오키프는 이 무렵 싱크로미즘을 제창한 스탠턴 맥도널드 라이트의 뛰어난 추상작품을 접하게 되었다.

　음악에 대한 오키프의 태도는 〈음악 — 분홍과 파랑 II〉(21쪽) 혹은 〈파란색과 녹색의 음악〉(16쪽)에서 찾아볼 수 있다. 그림의 '내면적 울림'에 대한 폭넓은 감정의 진폭을 드러내려는 듯, 색채는 섬세하게 조화를 이루는 동시에 최대한의 표현성을 얻을 수 있도록 대담하게 구성되었다. 이러한 색채는 화가의 상상에서 나온 것이다. 그러나 형태는 느슨하긴 해도 자연 형상과의 연관성은 여전히 지니고 있다.

　1917년에서 1925년까지 자기 소유의 갤러리가 없었던 스티글리츠는 1921년 앤더슨 갤러리에서 자신의 작품 전시회를 개최했다. 전시된 사진작품의 절반은 오키프의 여러 모습을 찍은 것으로 상당수가 개인적인 누드였다. 결과적으로 그녀는 미술가로서가 아니라 스티글리츠의 모델이자 뮤즈로서 조명을 받게 되었다. 오키프의 그림에서 볼 수 있는 성적인 측면이 대중에게 처음으로 언급된 것은 같은 해에 출판된 하틀리의 수필을 통해서였으며, 이러한 해석은 이미 스티글리츠에 의해서도 시도된 바 있었다. 그러나 오키프는 하틀리의 수필에 나타난 터무니없는 해석으로 인해 깊은 상처를 받았다. 그녀는 "거의 울음이 터져 나올 뻔했다. 다시는 세상을 마주하지 못할 것 같았다"라고 고백했다.

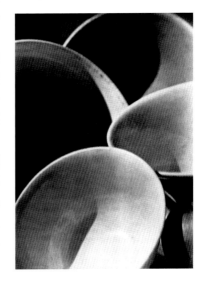

　1923년 스티글리츠는 앤더슨 갤러리에서 오키프의 두 번째 개인전을 개최했다. 오키프는 2년 전에 열렸던 스티글리츠의 전시회를 통해 관습과 속박에서 벗어난 여성 미술가라는 이미지를 얻게 되었고, 비평가들도 그와 같은 시각으로 오키프의 작품을 바라보기 시작했다. 전시회는 많은 관람객들로 성황을 이루었으며, 이로써 오키프는 뉴욕의 유명인사가 되었다. 특히 그녀의 인기는 당시의 고정관념에서 벗어난 특이한 여성미술가라는 점에서 기인한 것이었다.

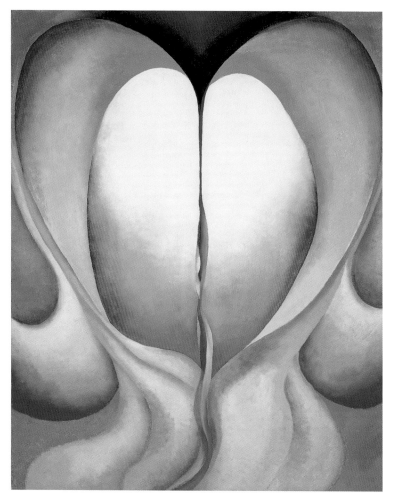

연작 I, 8번
Series I, No. 8, 1919년
캔버스에 유화, 50.8×40.6cm
아비키우, 조지아 오키프 재단

"예술적인 것은 단지 느낌을 통해서만 얻을 수 있다……. 순전히 이론에 의해 화면 전체가 이루어졌다 하더라도 거기에는 여전히 결핍된 것이 있다. 그것은 이론으로는 결코 만들거나 발견할 수 없으며, 바로 느낌을 통해서만 홀연히 영감을 받을 수 있는 진정한 창조 정신이다." 비먼트는 1914년에 오키프에게 영어로 번역된 『예술에서 정신적인 것에 대하여』를 읽어보도록 추천했다. 칸딘스키의 주장은 대상에 대한 자신의 감정적 경험을 표현하고자 했던 젊은 미술가에게 분명히 영향을 주었을 것이다.

스티글리츠 그룹의 미술가들은 스티글리츠 가족이 소유한 애디론댁 산맥의 조지 호 주변 저택에서 여름을 보내곤 했다. 1918년부터 스티글리츠와 오키프는 이곳에서 여름을 보내기 시작했으며, 오키프가 자신의 작품 대부분을 제작한 곳도 바로 이곳이다. 이 커플은 11월에만 뉴욕으로 돌아갔다. 오키프는 낡은 헛간을 작업실로 개조한 뒤 '오두막'(27쪽)이라고 불렀다. 조지 호 주변의 환경, 즉 호수, 하늘, 구름, 산, 농가, 헛간은 오키프와 스티글리츠에게 영감의 원천이 되었다. 그들은 서로의 생각을 나누었다. 예를 들어 스티글리츠가 1922년에 촬영한 '구름' 연작에서 보이듯, 자연의 형태로부터 추상성을 이끌어내는 것은 오키프가 1년 전에 시도했던 방식이다.

스티글리츠가 자연의 추상성을 강조하는 사진작업을 했던 반면, 오키프는 점차 재현적 세계로 관심을 돌렸다. 스타글리츠가 찍은 그녀의 사진들도 오키프의 회화에 영향을 주었다. 그녀는 이 특이한 사진들을 처음부터 아주 마음에 들어 했다. 다른 유명 사진가들도 이러한 그녀의 미러 이미지에 매혹되었으며, 그중에서 앤설

21쪽
음악 ─ 분홍과 파랑 II
Music ─ Pink and Blue II, 1919년
캔버스에 유화, 88.9×74cm
뉴욕, 휘트니 미술관 컬렉션, 톰 암스트롱에 경의를 표하며 에밀리 피셔 랜도 기증

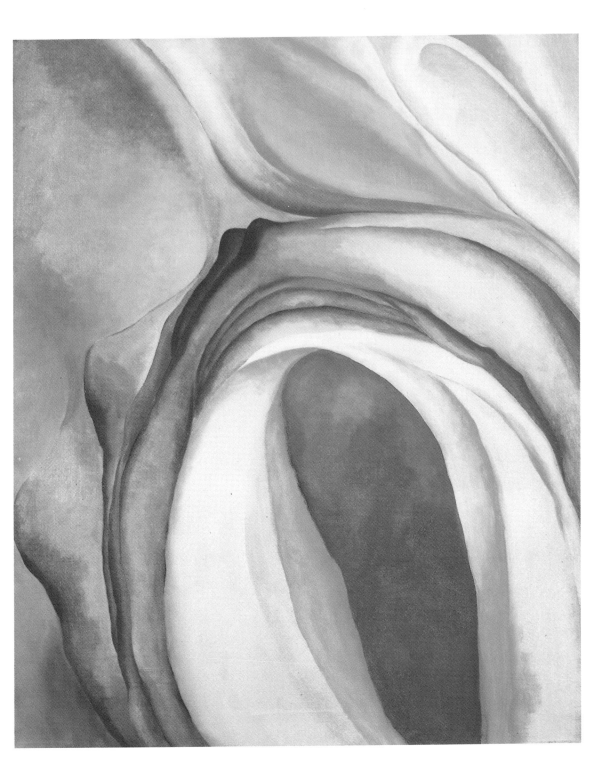

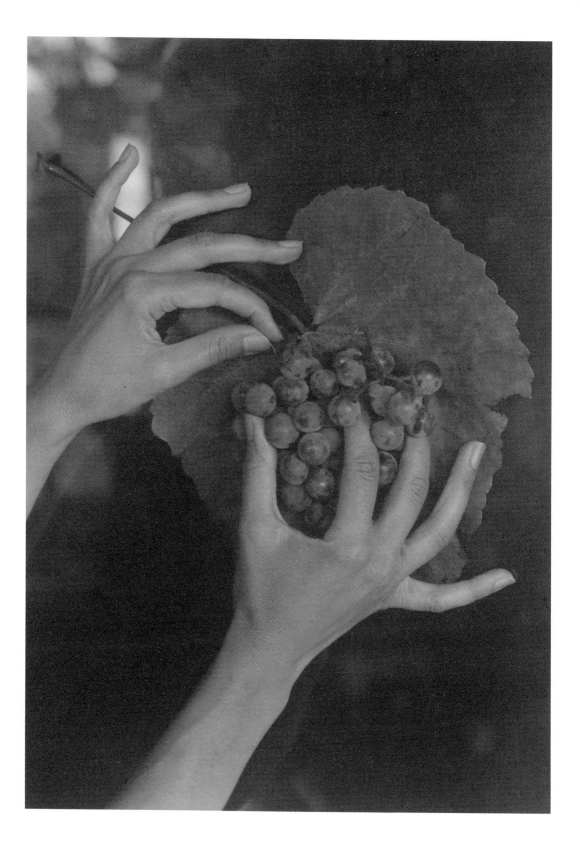

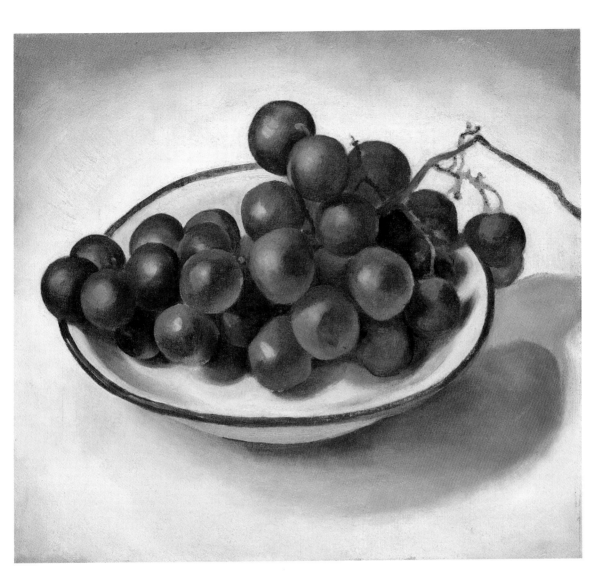

애덤스, 아널드 뉴먼, 필립 핼스먼, 유수프 카르시는 그녀를 세계에서 가장 유명한 사진 모델로 만들었다.

　　스티글리츠는 빛과 어둠, 그리고 무수히 흔들리는 음영의 조작을 통해 빛을 매우 능숙하게 분배했으며, 이로 인해 육안으로는 파악하기 힘든 오키프의 몸의 물성(物性)과 본질을 드러냈다(31쪽). 오키프는 이에 대해 "스티글리츠의 사진에서 나 자신을 볼 수 있었다. 그것은 내가 그리고 싶은 것을 표현할 수 있도록 도와주었다"라고 술회한 바 있다. 화가로서 오키프의 미학적 목표는 동시대 사진가들과 맥을 같이 했다. 그들이 열망하는 사진, 즉 '순수 사진'의 목표는 세심한 구성과 완벽한 조명, 정확한 초점 그리고 최종 사진의 뛰어난 완성도로 집약된다.

　　1917년에 처음 접한 젊은 사진가 폴 스트랜드의 작품에서 오키프는 한 가지 특정한 표현이 마음에 들었다. 입체주의 회화에서 영향을 받은 스트랜드는 친숙한 대

짙은 테두리 흰 접시 위의 포도
Grapes on White Dish — Dark Rim, 1920년
캔버스에 유화, 22.9 × 25.4cm
샌타페이, J. 캐링턴 울리 부부 컬렉션

22쪽
앨프레드 스티글리츠
조지아 오키프의 초상 — 손과 포도
Georgia O'Keeffe: A Portrait — Hands and Grapes, 1921년
팔라듐 사진
워싱턴 D.C., 앨프레드 스티글리츠 컬렉션,
© 1994 국립 미술관

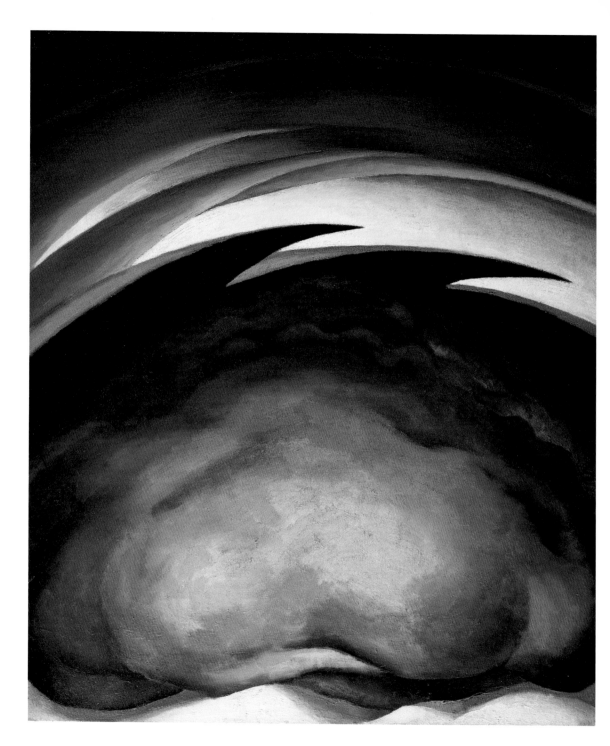

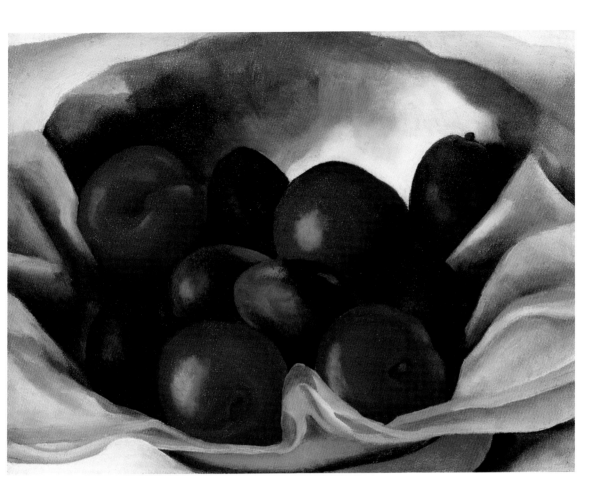

상들을 적절한 조명 아래서 매우 가깝게 확대하여 사진을 찍었다. 대상을 확대함으로써 형태는 거의 기하학적 조직의 추상적 구성으로 전환된다(19쪽 아래). 추상화의 원리를 사진 매체에 접목한 스트랜드의 혁명적 개념은 오키프의 관심을 불러 일으켰다. 그녀는 열광하여 스트랜드에게 다음과 같은 편지를 썼다. "당신이 사진을 찍는 방식처럼 나도 사물을 봐왔다고 생각합니다. 재미있지 않습니까? 당신은 내가 새로운 색을 보거나 아니면 느끼도록 했습니다. 나는 그 색에 대해 당신에게 말할 수는 없지만, 그것들을 만들 수는 있습니다."

20세기 초 미술의 새로운 객관성을 향한 움직임은 오키프나 하틀리 같은 미국 작가들에게 영향을 준 또 하나의 국제적 현상이었다. 1920년에 그린 〈자두〉(25쪽)는 표면적으로 볼 때 자연주의적 정물화로서 감상자에게 유혹적으로 제시되어 있다. 화면의 가장자리는 테두리를 잘라낸 끝 부분이 사진처럼 처리되어 있으며, 자두 하나하나는 꽉 찬 부피감과 물질적 질감으로 인해 실제로 만질 수 있을 듯하다. 그러나 사물에 충실한 사실주의가 오키프의 목표는 아니었다. 비록 입체감이 정교하게 표현되었지만, 자두는 과감하게 단순화되어 그 본질로 소급된다. 오키프는 자두의 재현적인 정확성을 감소시키는 것과 같은 정도로 자두의 색채를 과장하고, 나

자두
Plums, 1920년
캔버스에 유화, 22.9 × 30.5cm
보스턴, 폴과 티나 슈미트 컬렉션

24쪽
평원에서 I
From the Plains I, 1919년
캔버스에 유화, 70.1 × 65cm
A. 크리스포 컬렉션

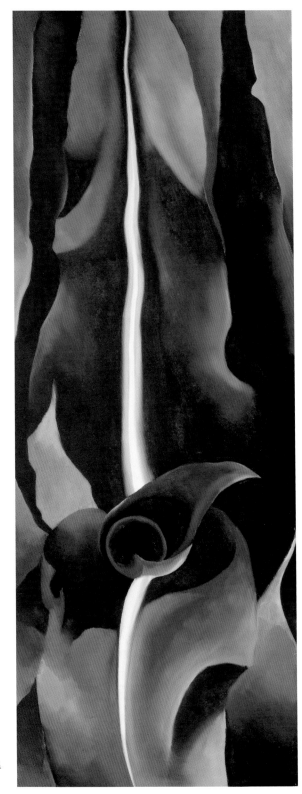

옥수수, 어둠 I
Corn, Dark I, 1924년
마분지에 유화, 80.6 × 30.2cm
뉴욕, 메트로폴리탄 미술관, 앨프레드 스티글리츠
컬렉션, 1950

나의 오두막, 조지 호
My Shanty, Lake George, 1922년
캔버스에 유화, 50.8×68.6cm
워싱턴 D.C., © 필립스 컬렉션

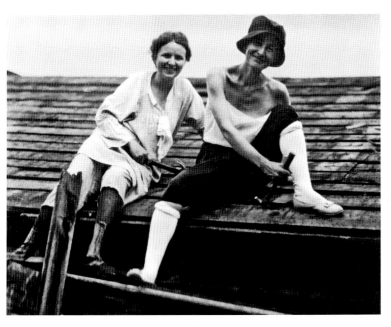

앨프레드 스티글리츠
조지 호 집 지붕 위의 조지아 오키프와 엘리자베스 데이비드슨
Georgia O'Keeffe and Elizabeth Davidson on the roof of the house at Lake George, 1920년경
오리지널 젤라틴 실버 프린트
뉴욕, 자브리스키 갤러리, 버지니아 자브리스키의 허락으로 게재

29쪽

호수에서 1번
From the Lake No. 1, 1924년
캔버스에 유화, 94.3×78.7cm
디모인 아트 센터, 코핀 파인 아트 트러스트

프랑스 철학자 앙리 베르그송(1859~1941)은 "직관이란 사물의 내적 본질을 지적으로 느끼는 방법으로서 사물의 본원적이고 설명할 수 없는 무엇을 포착하게 한다. 만일 사물의 실재를 포착하는 방법으로서 상대적인 개념이 아닌 절대적 개념으로, 사물의 내부에서 어떤 통역이나 상징 없이 이해할 수 있는 방법이 있다면 그것은 형이상학 그 자체이다"라고 했다. 베르그송의 철학은 세기 전환기의 미술과 문학에서 매우 중요한 의미를 지녔다. 외부의 세계에 시점을 설정하기보다는 리얼리티의 내부에 자신을 위치시키는 것이 오키프의 목적이기도 했다. 이 작품에 보이는 물결과 불어오는 바람은 창조의 우주적 실재에 대한 통찰을 보여준다.

아가 원래의 모습 이상으로 색채를 강조한다. 주제를 확대함으로써(이것은 그녀 작품의 본질적 성격이 된다) 오키프는 전통적인 정물화 방식의 모든 구속에서 벗어날 수 있었다.

오키프와 마찬가지로 스티글리츠와 친구들은 칸딘스키의 이론과 회화로부터 큰 영향을 받았다. 미술작품은 미술가가 삶에 대해 인식하고 경험하는 방식에 대한 시각적 '대체물'이 될 수 있다는 개념(상징주의에서 생겨난 이론) 또한 이 그룹에서 중요한 역할을 했다. 그들은 자연과 미국의 풍경에 대한 공통된 관점에서 출발하여 자연에 대한 자신들의 경험을 재현할 수 있는 표현 형식을 찾으려고 노력했다.

그래서 오키프는 클리블랜드 미술관장인 윌리엄 밀리켄에게 1930년에 다음과 같은 편지를 썼다. "내가 꽃을 그릴 수 없다는 것을 압니다. 나는 청명한 여름날 아침에 사막의 태양을 그릴 수 없습니다. 그러나 물감의 색채에서 볼 때, 나는 꽃에 대한 나의 경험 혹은 특정한 시간에 나에게 의미 있었던 꽃에 대한 경험을 당신에게 전해줄 수는 있습니다."

미술가의 관점에서 볼 때 이렇듯 경험을 미술로 전환하는 것은 재현적 형식보다는 추상적 형식에서 더 잘 표현될 수 있다. 이러한 표현방식의 결정적 요소는 리얼리티에 대한 경험에서 촉발되는 감정의 깊이이다. 오키프의 회화적 언어는 추상과 객관적 실재와의 조화로운 결합으로 이루어졌으며, 추상적 재현은 자주 그녀가 표현하고자 하는 진실에 근접하는 수단을 제공한다. "많은 사람들이 추상과 객관적 실재를 분리하는 것을 보면 놀라지 않을 수 없다. 구상 회화가 추상적 의미에서 좋은 그림이 아니라면, 그것은 좋은 그림이 아닌 것이다. 언덕이나 나무가 좋은 그림이 되지는 못한다. 그것은 단지 언덕이나 나무에 불과하기 때문이다. 선과 색채는 서로 결합되었을 때에야 무언가를 말한다. 나에게는 이것이야말로 회화의 기초이다. 추상은 내 자신 안에 있는 만질 수 없는 것을 나타내는 가장 분명한 형식이며, 나는 그림을 통해서만 그것을 명확히 드러낼 수 있다. 스티글리츠 그룹의 예술가들 사이에는 무엇보다도 광활한 미국풍경에 자신을 일체화하고 자연을 이상화한다는 점에서 근본적인 유사성이 존재했다. 이러한 유사성은 오키프에게도 이어져 그들과의 상호 영향과 영감이 형성되었다. 형식적 부분에서 언제나 명확한 것은 아니었지만, 이러한 영향은 오키프가 그와 비슷한 감정적 표현을 하도록 했으며 그녀의 미술에 새로운 방향성을 부여했다.

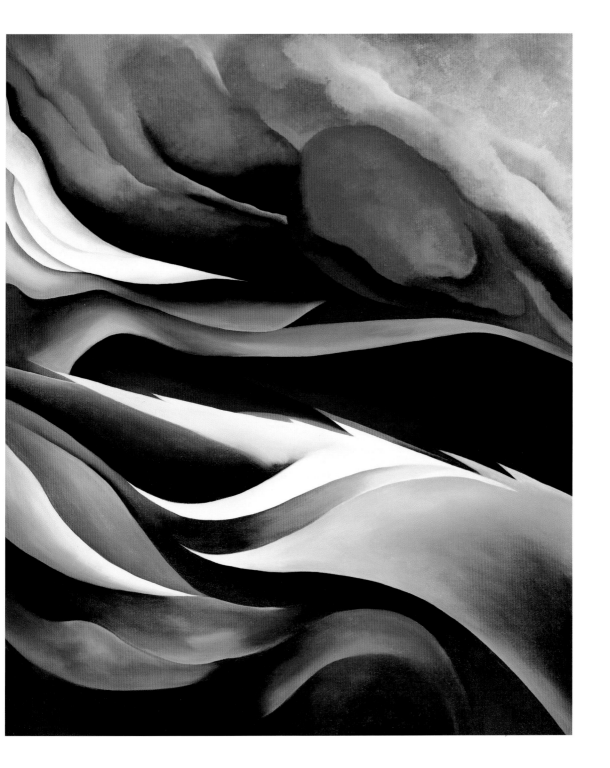

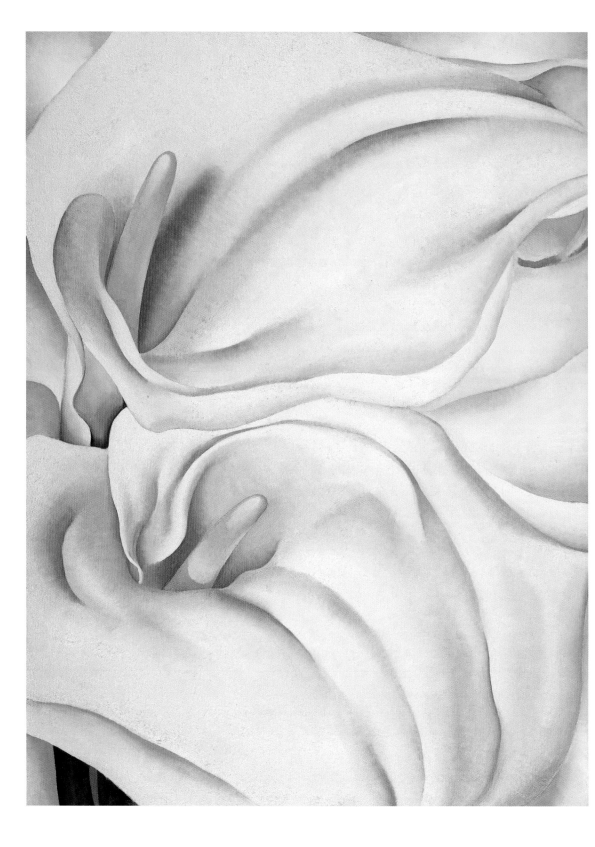

꽃과 마천루

오키프의 예술은 언제나 자신의 환경에 대한 즉각적인 반응이었다. 1920년대 이후 그녀의 작품은 조지 호 주변의 풍경과 꽃, 그리고 뉴욕을 그린 그림이 지배적이었다. 오키프는 메디슨의 학창시절부터 꽃의 미시적 세계에 매료되었는데, 미술 선생은 트리필룸천남성을 가져와 학생들에게 그리도록 했었다. 오키프는 1918년부터 꽃을 그리기 시작했지만 확대된 꽃을 그린 것은 스티글리츠와 결혼한 1924년이 되어서였다. 꽃은 오키프에게 가장 친근한 주제로서 그녀의 전 작품을 통해 대표적 특징이 된다. 그녀가 확대시점을 사용하게 된 계기는 팡탱 라투르의 정물화에서 본 작은 꽃이었다. "꽃은 비교적 자그마하다. 모든 사람은 꽃(꽃의 개념)을 통해 많은 연상을 한다.…… 여전히 아무도 꽃을 보지 않는다. 너무 작아서 우리는 꽃을 볼 시간이 없다. 친구를 사귀는 데도 시간이 필요하다.……그래서 나는 다짐했다. 내가 보는 것, 꽃이 내게 의미하는 것을 그리겠다고. 하지만 나는 크게 그릴 것이다. 그러면 사람들은 놀라서 그것을 바라보기 위해 시간을 낼 것이다. 바쁜 뉴요커조차도 시간을 내어 내가 꽃에서 본 것을 볼 수 있도록 하겠다."

1925년 그녀의 작품은 스티글리츠가 기획한 앤더슨 갤러리의 '7인의 미국인' 전에 포함되었다. 마린, 더무스, 하틀리, 도브, 스트랜드, 스티글리츠의 작품과 함께 전시된 작품들은 대중의 열렬한 지지를 받았다. 1918년부터 1932년까지 오키프는 200여 점 이상의 꽃 그림을 그렸다. 장미, 페튜니아, 양귀비, 동백꽃, 해바라기, 금낭화, 수선화 같은 흔한 꽃들도 검은 붓꽃이나 이국적인 난과 같이 희귀한 꽃과 마찬가지로 중요하게 다루어졌다. 그녀가 실물보다 크게 그렸던 꽃 중의 하나는 칼라였다. 대중들에게 이것은 곧 그녀의 '엠블럼'이 되었다. 멕시코 미술가 미겔 코바루비아스는 오키프를 〈우리의 백합 여인〉(32쪽)이라는 캐리커처로 그렸으며 그것은 1929년 『뉴요커』에 게재되었다. 칼라가 처음 오키프의 눈에 띈 것은 조지 호 근처의 꽃가게에서였다. "나는 그 꽃에 대해 아무런 감정도 없었는데, 사람들이 그 꽃을 아주 좋아하거나 아주 싫어하는 것을 보고 그 꽃에 대해 생각해보게 되었다."

1928년 제작한 〈분홍 바탕의 두 송이 칼라〉(30쪽)에서 전형적으로 드러나듯이 대체로 오키프의 꽃 그림은 캔버스 전체가 단지 한두 송이의 꽃으로만 가득 차 있다. 꽃들은 매우 클로즈업되어 그려져 있고, 그 결과 잎과 줄기의 외곽선은 종종 잘린 채 표현된다. 나머지 부분은 감상자의 마음에서 완성되어야 한다. 그러한 확대

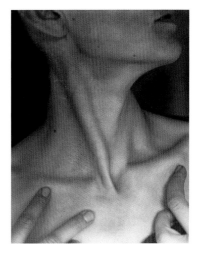

앨프레드 스티글리츠
조지아 오키프: 초상화 — 목
Georgia O'Keeffe: A Portrait—Neck, 1921년
젤라틴 실버 프린트
샌타페이, 해나와 맨프레드 하이팅 컬렉션, 제럴드 피터스 갤러리의 허락으로 게재

30쪽
분홍 바탕의 두 송이 칼라
Two Calla Lilies on Pink, 1928년
캔버스에 유화, 101.6×76.2cm
필라델피아 미술관: 앨프레드 스티글리츠 컬렉션, 조지아 오키프 유증

미겔 코바루비아스
우리의 백합 여인: 조지아 오키프
Our Lady of the Lily: Georgia O'Keeffe, 1929년
© 1929, 1957. 『뉴요커』의 허락으로 게재

33쪽
붉은 바탕의 한 송이 백합
Single Lily with Red, 1928년
목판에 유화, 30.5×15.9cm
뉴욕, 휘트니 미술관 미국미술 컬렉션, 구입

크게 확대된 칼라 꽃송이는 오키프가 선호한 모티프이다. 붉은색 배경으로 둘러싸여 꽃송이는 더욱 강조된다. 이러한 방식은 1920년대 오키프 작품의 특징 중 하나이다.

34쪽
흰 붓꽃
White Iris, 1926년경
캔버스에 유화, 61×50.8cm
뉴욕, 에밀리 피셔 랜도 컬렉션

35쪽
밝은 붓꽃
Light Iris, 1924년
캔버스에 유화, 101.6×76.2cm
리치먼드, 버지니아 미술관, 부르스 C. 고트발트 부부 기증

를 통해 꽃들은 자연 상태로부터 벗어나 특별하고 확장된 의미를 갖게 된다. 접사를 통한 확대는 꽃송이 각각의 구조를 상세히 관찰할 수 있도록 해준다. 오키프의 꽃은 결코 인공적으로 만들어진 것이 아니다. 이러한 그림들에서 백합의 매끄러운 촉감은, 붓꽃의 벨벳 같은 감촉과 마찬가지로 공들여 묘사한 것이다. 밀도 있으면서도 붓 자국이 보이지 않게 물감을 사용함으로써 물질적인 견고함과 내구성의 효과가 강화되었다. 오키프는 언제나 기법적으로 완벽을 추구했으며 부드러운 바탕을 얻기 위해 특별한 초벌칠을 하고 매우 질 좋은 캔버스를 사용했다.

그러나 동시에 오키프는 꽃 그림에서 형태의 단순화에 신경을 썼다. 칼라가 그녀가 좋아하는 주제 중 하나가 된 것은 바로 구조적으로 단순함의 매력을 지녔기 때문이었다. 오키프는 꽃을 그릴 때 꽃의 고유색을 사용했으며 동시에 붉은 양귀비, 검은 붓꽃과 같은 제목에서 알 수 있듯이 단색으로 묘사했다. 파랑색을 보다 면밀히 연구하기 위해 오키프는 한때 조지 호의 정원에 보라색 페튜니아 화단을 만들기도 했다.

그녀는 자신의 삶에서 색을 가장 중요한 표현수단으로 여겼으며, 색에 대한 이러한 감정은 윌리엄 밀리켄에게 보낸 편지에 기술되어 있다. "황금색 심장을 지닌 커다란 흰 꽃이 지금까지 내게 의미해왔던 것과는 다른 흰색입니다. 나는 초점을 두고 있는 것이 꽃인지 색인지를 알지 못하며, 꽃에 대한 나의 경험—만일 색이 아니라면 꽃에 대해 내가 경험한 것—을 전하기 위해 꽃을 커다랗게 그렸다는 것을 알고 있습니다. 색은 나를 살아가게 하는 세상에서 가장 위대한 것 중의 하나입니다. 그리고 그림에 대해 내가 생각해왔던 것처럼 물감을 통해 내가 바라보는 세상과 동일한 색을 만들어내기 위해 노력하고 있습니다."

작품에서 다루었던 다른 주제들과 마찬가지로 오키프는 이 꽃들을 소재로 연작을 제작했다. 연작은 그녀가 추구해온 하나의 개념으로서, 동일한 주제가 다양한 시점과 다양한 계절에 따라 반복해서 비슷하게 다루어지는 일본미술과 성격이 동일했다. 그러나 오키프는 회화의 재현적 양식에 얽매여 있지는 않았다. 예를 들어 그녀는 '트리필룸천남성'(42~45쪽)에서 6개의 연작을 통해 추상의 방향으로 더 나아갔다. 오키프는 다른 어떤 작품에서보다 이 연작에서 형태의 단순화를 통해 대상의 본질에 다가설 수 있었다. 상대적으로 사실적인 면이 남아 있는 것은—처음 그린 트리필룸천남성은 단순화된 재현성을 지니고 있지만—특유의 수술뿐이다.

오키프가 사용한 확대시점은 꽃 정물화에서 사용되던 전통적인 형식과는 전혀 달랐다. 꽃에 대한 그녀의 접사시점은 마치 나비나 꿀벌이 바라보는 시점과 같으며, 10여 년 전에 에드워드 스타이컨이 접사기법으로 촬영한 수련 사진과 비견할 수 있다. 다른 미술가들과 마찬가지로 오키프 또한 다른 작가들의 작품이 자신의 작품에 영향을 주었다는 점을 부인했지만, 그녀가 그린 확대된 꽃의 이미지는 이전에 그린 과일 정물화들과 마찬가지로 1917년에 처음 보았던 스트랜드의 확대시점을 이용한 사진과 관련이 있음을 알 수 있다. 오키프의 작품에서 확대시점의 도입은 혁명적이며 동시에 감각적이었다. 그리고 꽃과 자연물에 대한 접사 사진기법은 스트랜드뿐 아니라 동부 연안의 이모전 커닝엄과 에드워드 웨스턴에 의해서도 사

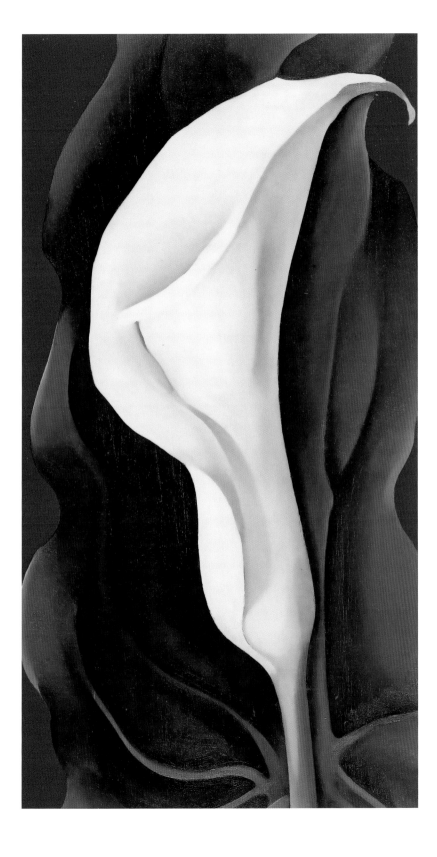

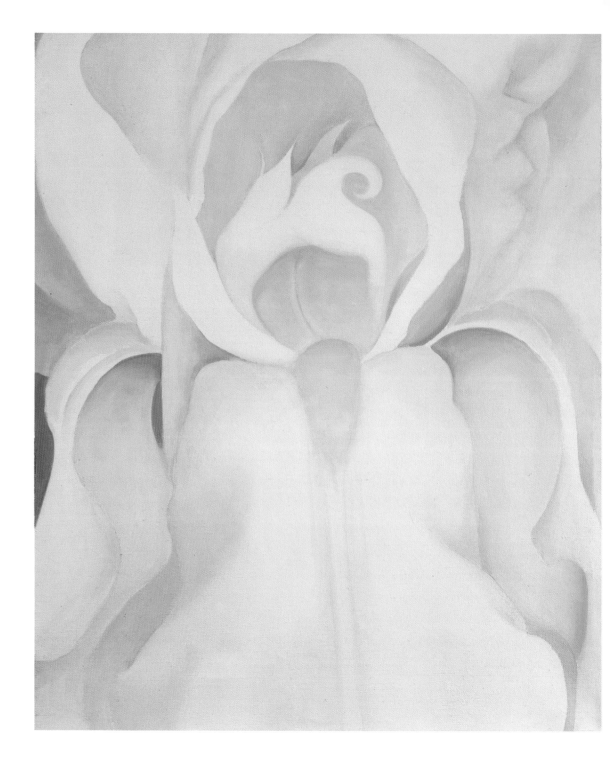

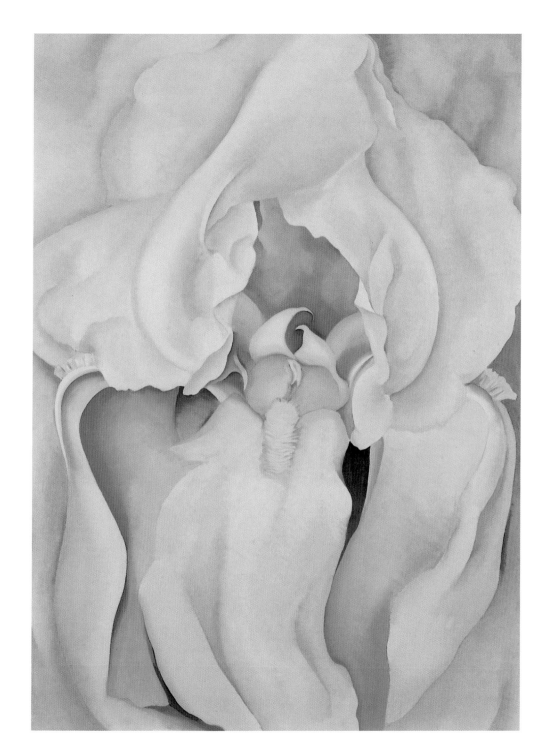

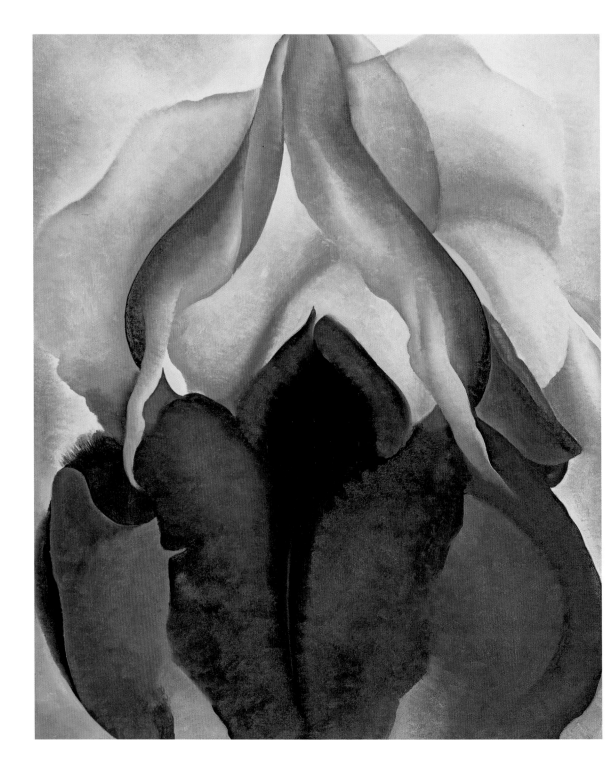

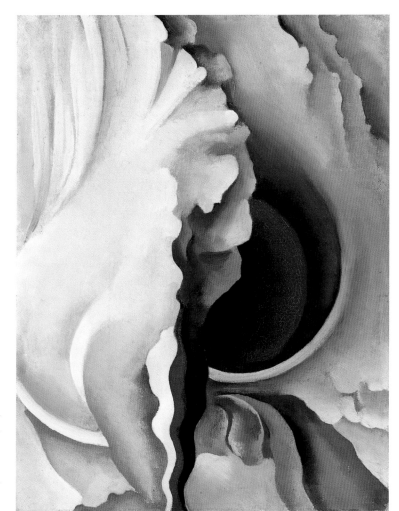

어두운 붓꽃 II번
The Dark Iris No. II, 1926년
캔버스에 유화, 22.9×17.8cm
아비키우, 조지아 오키프 재단

미국의 저명한 시인 월트 휘트먼(1819~1892)은 "하나의 풀잎이라도 별들의 여정과 다를 바 없다고 믿는다"라고 썼다. 휘트먼의 시 〈풀잎〉은 리얼리티에 대한 미국 특유의 사고 방식을 수립했다. 자연 현상에 대한 즉각적인 반응과 자연의 아름다움에 대한 양식화, 그리고 '사물에 대한 면밀한 관찰'은 오키프의 꽃 그림에서 공통적으로 발견된다. 스티 글리츠도 이러한 휘트먼의 생각을 받아들였다.

검은 붓꽃 III
Black Iris III, 1926년
캔버스에 유화, 91.4×75.9cm
뉴욕, 메트로폴리탄 미술관, 앨프레드 스티글리츠 컬렉션, 1969

용되었다.

오키프의 꽃 그림이 발산하는 우아함과 매력은 식물에 대한 깊은 사랑의 표현으로 보인다. 꽃에 대한 외경심은 동시에 행동으로도 나타났다. 오키프는 꽃이 시들기 전에 그림을 완성하기 위해서 불시의 방문객을 돌려보낼 때도 있었다. 꽃의 개별적 형태를 강조하고 크기를 비현실적으로 확대하여 중앙에 단독으로 위치시키는 것은 주제를 의인화하는 낭만적인 방식과 일치한다. 이러한 접근법은 "모든 자연적 형태, 바위, 과일과 꽃에게/ 심지어는 대로에 널려 있는 돌에게/ 나는 도덕적인 삶을 주었으며 그들이 느끼고 있음을 보았다./ 혹은 그들이 다른 것을 느끼고 있을지도……"라는 낭만주의 시인 윌리엄 워즈워스의 시를 통해 쉽게 이해할 수 있다.

이와 비슷한 접근법이 19세기 후반 미국 루미니즘 화가들에게서도 발견된다. 이들은 꽃을 그릴 때 낭만주의 전통에 따라 매우 근접된 시점을 사용했다. 감상자의 관심이 대상에서 분리되지 않도록 목련 한 송이를 중앙에 위치시킨 마틴 존슨

헤드의 구성(38쪽)은 오키프가 자신의 정물화에서 꽃의 개별성을 존중하는 것과 상통한다. 헤드는 섬세한 묘사와 부드럽고 반짝이는 잎을 통해 꽃의 완벽함과 객관적인 아름다움을 찬미했는데, 이러한 방식은 오키프가 1928년에 그린 〈동양 양귀비〉 (39쪽)의 꽃잎에서도 동일하게 나타난다.

1924년에 오키프는 더욱 사실주의적인 재현 방식을 추구했다. 스스로 밝혔듯이 초창기부터 자신의 추상작품에 대해 제기돼왔던 성적인 해석을 거부했다. 20세기 미국의 사회 분위기와 프로이트의 최신 이론에 매료되어 있던 뉴욕 대중에게 오키프의 확대된 꽃 그림과 식물 세부의 해부학적 확대 그림은 사실상성적인 의미를 지닌 것으로 받아들여졌다. 그러나 오키프 자신은 이러한 해석을 거부했다. "나는 당신이 시간을 내어 내가 본 것을 보도록 만들었으며, 당신은 나의 꽃을 보기 위해 정말로 시간을 내었다. 그러나 당신은 나의 꽃을 보면서 꽃과 관련된 당신 자신의 연상을 마치 나의 생각인 것처럼 글을 썼다. 하지만 나는 그러지 않는다."

재현된 식물 조직의 어떤 부분이 인간의 어떤 부분과 유사한 것은 사실이며, 배상화(杯狀花)의 펼쳐진 꽃송이에 대한 오키프의 내면적인 관점이 이러한 방식으로 성적인 연상을 불러일으킬 수도 있다. 그것은 오키프 작품의 본질적인 성격으로 작품에 깊이와 힘을 주고 있지만 최종적인 해석은 여전히 열려 있다. 스티글리츠와 스트랜드의 사진을 접했던 오키프는 대상을 전체 문맥에서 분리하여 고립시키는 기법을 잘 알고 있었으며, 1922년에 "사실주의만큼 덜 사실적인 것은 없다. 선택과 제거와 강조에 의해서만 사물의 진정한 의미를 얻을 수 있다"라는 원칙을 만들게 되었다.

사물의 '진정한' 의미를 찾기 위해 오키프는 리얼리티의 다의적 측면에 여러 가지 방법으로 접근했던 것으로 보인다. 〈분홍 바탕의 두 송이 칼라〉(30쪽)에서 분홍색 배경의 모호한 패턴화는 꽃의 구조를 암시하고 있지만 특정한 해석은 거부한다. 즉, 화면 안의 조명과 잎사귀의 묘사가 상황을 더욱 이해하기 어렵게 만든다. 처음 보기에 자연주의적인 사진으로 보인다 할지라도 자세히 관찰해보면 매우 다른 어

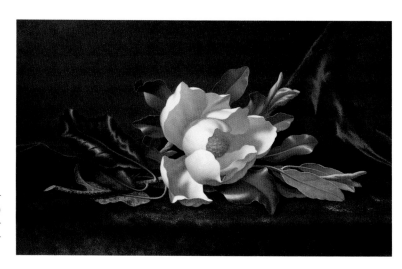

마틴 존슨 헤드
목련
The Magnolia Flower, 1885~1895년경
캔버스에 유화, 39.1 × 61cm
샌디에이고, 퍼트넘 재단, 팀켄 미술관

자연에 근접하여 꽃의 소우주에 초점을 맞추는 방식은 1800년대 후반 마틴 존슨 헤드(1819~1904)의 정물화에 나타난 특징이다. 작품 속 목련은 가지가 꺾여 죽은 상태지만 여전히 화려한 아름다움을 발산하고 있다.

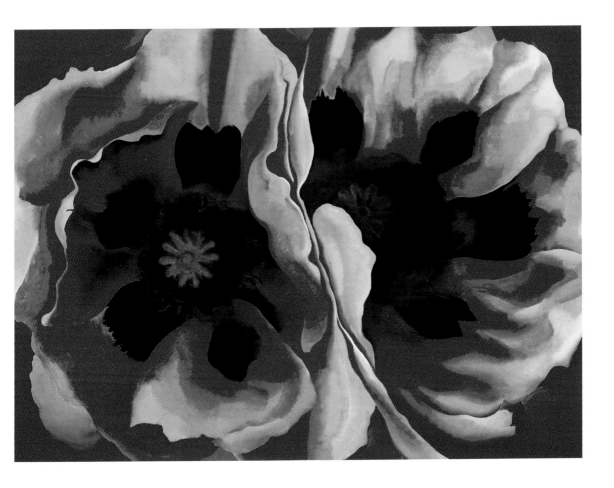

떤 것임을 알게 된다. 이러한 혼동은 꽃이 확대됨에 따라 더욱 복합적이 된다. 실제로 꽃은 실물 크기로 그려졌다. 이런 점에서 오키프는 미국에도 영향을 주었던 '매직 리얼리즘'을 포함한 1920년대 유럽미술의 흐름들에 가까웠다. 당시 유럽에서 유행하던 이러한 미술 경향은 사물의 정확한 재현 이면에는 매우 다른 리얼리티가 존재한다는 신념에 바탕을 둔 것이었다. 대상의 자연적 외관이 유지된다 하더라도 그것은 단순한 묘사가 아니며, 사물의 본질을 시각화하기 위해 대상의 외부 형태를 단순화한 것이다. 각각의 세부는 보다 깊이 있게 관찰되며, 이를 통해 그림은 그 전체로 감상자에게 제시된다.

　　1920년대 내내 오키프를 사로잡았던 두 번째 주제는 뉴욕이다. 단순화되고 기하학적으로 축약된 형태, 명쾌한 선과 부드럽고 매끈한 표면 등이 돋보이는 오키프의 그림들은 미국식 사실주의인 정밀주의와의 연관성을 분명히 보여준다. 화가들과 사진들은 객관성, 단일 초점, 정확성을 특징으로 하는 정밀주의 양식으로 작품을 제작했으며 그 소재는 자주 중복되었다. 오키프는 자신의 작품에 이러한 요소들을 시각적 표현으로 도입했다.

　　1925년 초 그녀는 마천루에서 바라본 형태에 매료되어 〈달이 뜬 뉴욕〉이라는

동양 양귀비
Oriental Poppies, 1928년
캔버스에 유화, 76.2×101.9cm
미니애폴리스, 와이즈먼 미술관, 미네소타 대학교

"꽃은 비교적 자그마하다. 모든 사람은 꽃(꽃의 개념)을 통해 많은 것을 연상한다. ……그래서 나는 다짐했다. 내가 보는 것, 꽃이 내게 의미하는 것을 그리겠다고. 하지만 나는 크게 그릴 것이다. 그러면 사람들은 놀라서 그것을 바라보기 위해 시간을 낼 것이다." ─ 조지아 오키프

첫 번째 도시 풍경을 그렸고, 점차 작품에 도시 풍경이 늘어나게 되었다. 하늘을 찌를듯이 높이 솟은 빌딩이 가로등의 희미한 불빛과 함께 구조적으로 표현되었다. 그 해 가을 오키프와 스티글리츠는 한 해를 일찍 마무리하며 셸턴 호텔로 거처를 옮겼다. 그들은 처음에는 28층, 후에는 30층에 있는 방 두 개짜리 객실을 빌렸다. 당시 고층빌딩의 꼭대기 층들은 대부분 사무실로 임대되었다. 따라서 오키프와 스티글리츠는 맨해튼의 지붕 위에서 생활한 최초의 사람들이었다. 호텔 객실에서 바라보는 장대한 광경은 오키프에게 뉴욕을 화폭에 담도록 새로운 관심을 부여했다. 오키프의 남자 동료들은 건축 주제를 자신들의 영역으로 인식했으며, 오키프의 생각을 불가능한 것으로 여겼다. 오키프는 그들의 반대에 도전했고 그들이 틀렸음을 입증했다. 뉴욕을 그린 최초의 작품은 전시 첫날에 팔렸다.

그녀가 주제로 선택한 마천루 풍경은 '격동의 1920년대'에 그랜드 센트럴 역사 주변으로 솟아오르기 시작한 현대 건축 양식을 보여준다. 1930년대까지 뉴욕은 그다지 개성 있는 고층건물을 발전시키지 못했지만 레이디에이터 빌딩(51쪽)이나 셸턴 호텔 같은 건축물들(46, 47쪽)의 크기와 기념성은 모더니즘의 상징이 되었다. 오키프는 이러한 건물을 근처의 작업실에서 관심을 갖고 보아왔다. 마르셀 뒤샹과 프랜시스 피카비아 같은 유럽 작가들은 이미 10년 전부터 근대의 표현으로서 뉴욕의 건축물을 화폭에 담을 것을 권했다. 그러나 미국 작가들이 자신의 주변에 대해 눈을 뜬 것은 1920년대가 되어서였다.

근대 건축에 대한 오키프의 찬미적 태도는 1925년부터 작품에 반영되었는데, 이는 같은 호텔에 머물면서 알게 된 건축 이론가 클로드 브래그던에게서 영향을 받은 것으로 보인다. 최근 완성된 셸턴 호텔에 관한 수필에서 브래그던은 이렇게 썼다. "마천루는 건축 분야에서 우리가 확고하게 주장할 수 있는 진정으로 독창적인 발전이자, 쉼 없이 활동하고 팽창하며 때로는 위태로운 미국 정신의 상징이다."

뉴욕이라는 도시와 뉴욕의 건축물을 그린 그림은 오키프의 나머지 작품들과 거의 대조를 이루는 것으로 보일 수도 있다. 도시 풍경을 그린 것은 1925년부터 1930년까지인데, 이때 다른 연작에서는 거의 찾아볼 수 없는 시간이라는 요소를 도입했다. '그녀의' 뉴욕, 즉 우리가 오키프의 캔버스에서 만나는 뉴욕은 분위기 있고 환영적이다. 오키프 자신의 말로 표현하자면, "뉴욕을 있는 그대로 그릴 수는 없기 때문에 느끼는 대로 그린 것"이다.

이같이 도시를 감정적으로 바라보는 시각은 다른 예술가들과의 공통점 중 하나다. 예를 들어 미국의 문예작가 트루먼 커포티는 오키프 작품의 장면들에 공감하며 여러 해 동안의 뉴욕 경험을 이렇게 묘사했다. "뉴욕은 신화이고 도시이며 무수한 방과 창문이자 증기를 뿜어내는 거리들이기도 하다. 사람들 각자에게 그것은 서로 다른 신화이며 다정한 초록불과 냉소적인 빨간불이 깜박이는 신호등 눈을 가진 우상의 얼굴이다. 다이아몬드 빙산처럼 강물에 떠 있는 이 섬은 자신을 뉴욕이라 부르지만 당신이 좋아하는 무엇으로든 부를 수 있다. 이름은 그다지 문제가 되지 않는다. 다른 곳의 더욱 커다란 현실에서 나와 찾아든 사람에게 도시는 몸을 숨기고 자기자신을 잃거나 발견하며 꿈을 이루는 공간에 불과하기 때문이다. 그곳에서

41쪽
추상, 흰 장미 II
Abstraction, White Rose II, 1927년
캔버스에 유화, 91.4×76.2cm
아비키우, 조지아 오키프 재단

영국의 낭만주의 이론가 존 러스킨(1819~1900)은 예술에서 자연을 의인화하는 것, 즉 비인격적인 현상에 인간적 특성을 부여하는 것을 "감상적 허위"라고 이야기했다. 오키프의 꽃 그림은 성적인 측면에 한정된 프로이트 학파의 해석을 뛰어넘어 이러한 의인화의 사례를 보여준다. 미술가는 대상에 정서적 공감과 극적 효과를 부여하기 위해 생생한 시각과 낭만적 영감을 결합한다.

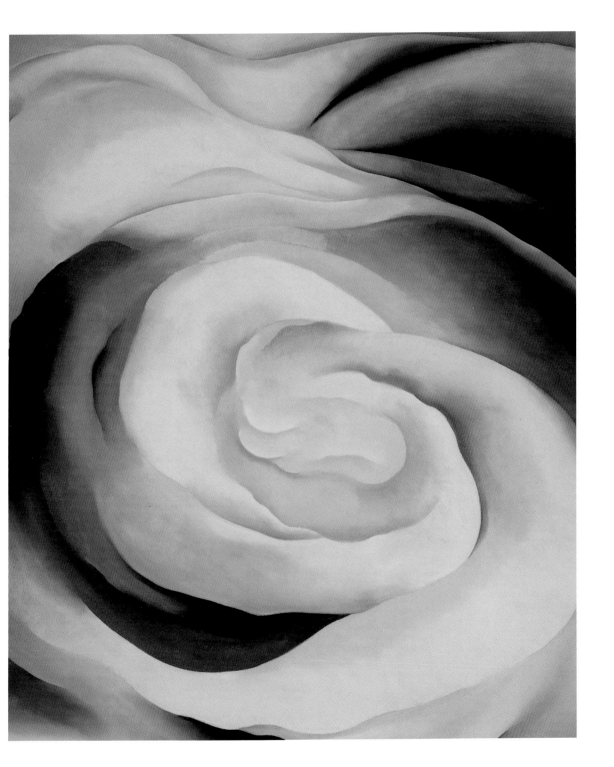

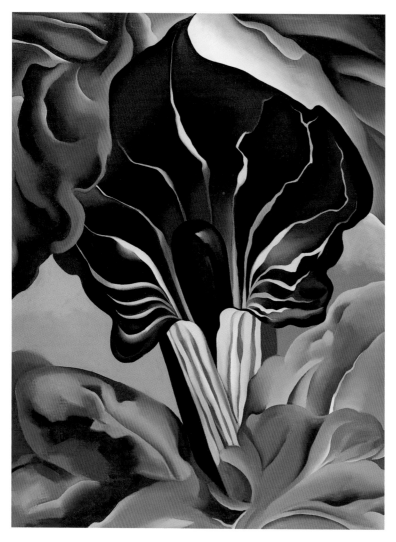

"추상이란 존재하지 않는다. 그것은 추출하고 집중하는 것이며 당신 스스로에게 귀를 기울이는 것이다"라는 도브의 예술 이론은 오키프의 예술론과 매우 닮았다. 도브는 과거든 현재든 위대한 예술이란 몇 가지의 근본 원리에 기초를 두고 있다고 생각했다. 그는 가장 분명한 원리 가운데 하나가 단순한 모티프의 선택이라고 여겼다. 이것은 자연에 대해서도 동일하게 적용되는 원리로서, 아름다운 대상을 창조하는 데는 몇 가지의 색채와 형태만으로도 충분하다는 것이다. 도브의 작품을 높이 평가하던 오키프는 도브의 생각을 받아들였다. 자연과 예술의 창조에 대한 기본 원리는 그녀가 선택한 모티프의 단순성에서 드러난다.

어쩌면 당신은 자신이 미운 오리새끼가 아니라 훌륭하고 사랑받을 가치가 있는 존재라는 것을 알게 될 것이다."

오키프는 아래에서 올려다본 셸턴 호텔을 여러 버전으로 그렸다. 정면 초상의 형식과 관련된 이 같은 시점은 건물의 수직성을 강조한다. 건축가 르 코르뷔지에가 관찰한 바에 의하면 "뉴욕은 수직적인 도시이다." 오키프는 많은 도시 풍경화에서 낮은 관찰자 시점을 채택함으로써 이러한 수직성에 경의를 표했다. 그러나 그녀의 관심이 단독의 건물 자체를 향한 것은 아니었다. 건물은 윤곽선을 통해 도식적으로만 재현되었으며 창문은 그저 암시만 되었을 뿐이다. 이러한 간략화된 표현은 건물의 외부 형태를 강조하며 건물이 지닌 형태적 특징을 강조한다. 거의 평면으로 처리된 건물의 정면은 무대배경 같은 성격을 띠며, 이를 통해 건물들은 도시 하늘에 나타나는 빛의 변화를 위한 배경 역할을 한다. 높이 솟은 마천루와 낮은 빌딩의 행

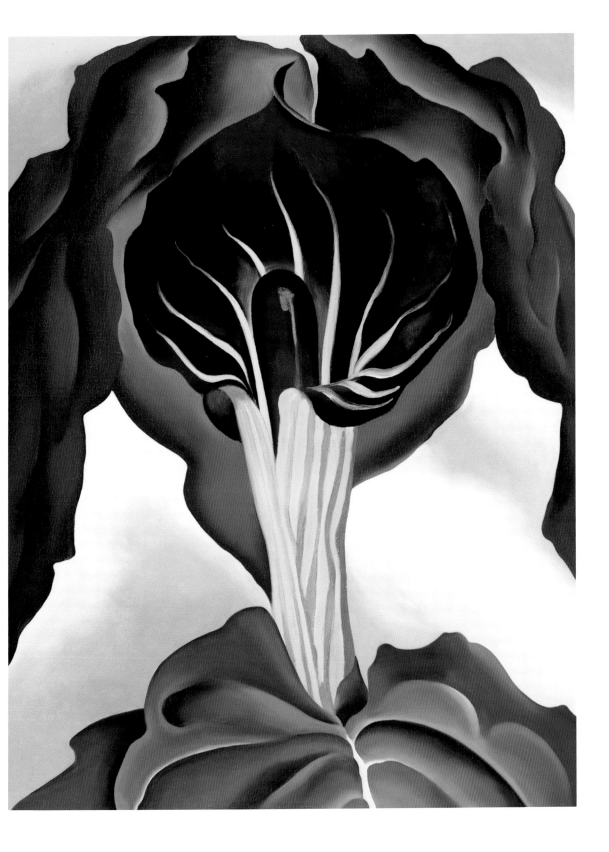

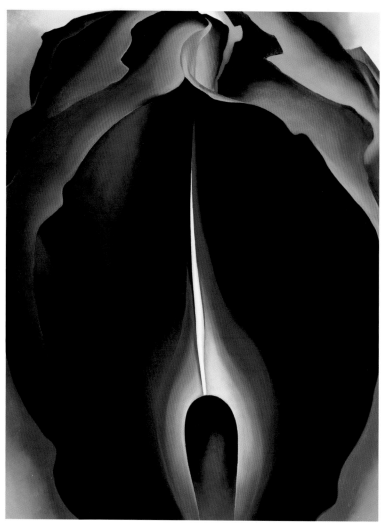

오키프의 작품에서 자연물과 인공물이 서로 얼마
나 닮아 있는가는 화면의 꽃과 고층빌딩의 비교에
서 명쾌하게 드러난다. 오키프는 두 경우 모두 대
상에 아주 가깝게 접근하는데, 이러한 극단적인 접
사시점의 관찰을 통해 대상에 기념비적 성격을 부
여한다. 대상 본래의 크기와 부피는 그림 속에서 상
대적인 비례로 나타난다. 이렇게 하여 오키프는 휘
트먼이 한 포기의 풀과 하늘의 별에 대해 차별 없
는 경외심을 표현했던 것처럼, 모든 존재에 대한 존
경심을 표현했다.

렬 사이로 보이는 몇 조각의 맑은 하늘은 대도시에서도 나타나는 지평선의 전망을
드러내준다.

스티글리츠가 사진에서 열정적으로 시도했던 것처럼 오키프도 다른 시간대와
다른 날씨에 따른 도시의 분위기를 표현하려 했다. 1890년대부터 뉴욕의 사진을 찍
어온 스티글리츠도 역시 특별한 조건에서—예컨대 비가 오거나 눈보라 치는, 혹
은 낮과 밤의 다른 시간대에 따른—뉴욕을 포착하고자 했다. 1920년의 〈야망의 도
시〉(46쪽)와 같은 많은 사진에서 보이는 뉴욕에 대한 그의 시각은 오키프와 매우 비
슷하다.

오키프는 극단적인 시점으로 도시를 그리는 데 있어 사진의 시점을 도입한 것
으로 보인다. 예를 들어 1920년대 초에 사진가이자 화가인 찰스 실러(1883~1965)
는 '마나하타'라는 단편영화에서 스트랜드와 함께 작업했는데, 스티글리츠와 깊은

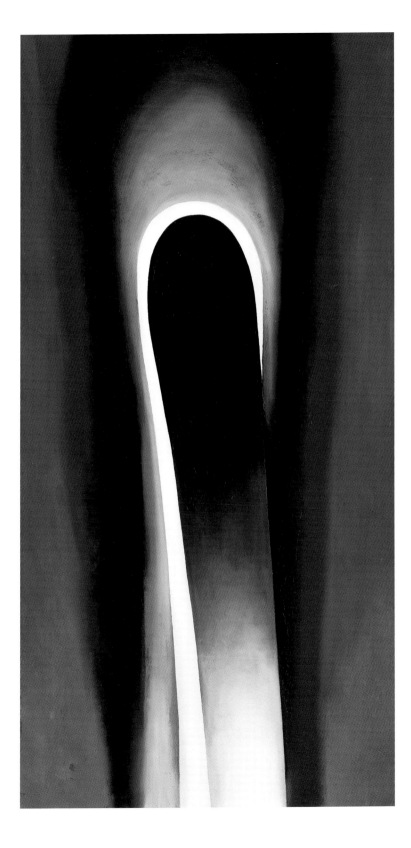

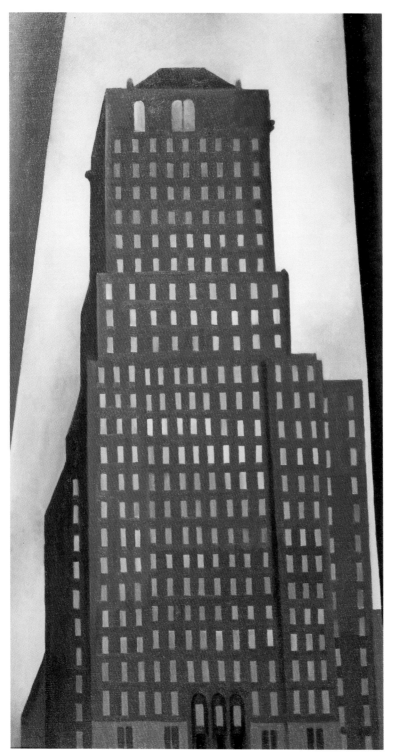

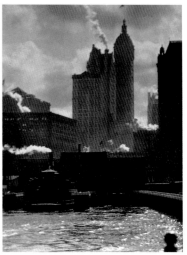

앨프레드 스티글리츠
야망의 도시
The City of Ambition, 1910년
사진 프린트
필라델피아 미술관, 앨프레드 스티글리츠 컬렉션

47쪽
흑점이 있는 셸턴
The Shelton with Sunspots, 1926년
캔버스에 유화, 123.2×76.8cm
시카고 아트 인스티튜트, 레이 B. 블랙 기증,
1985.206

셸턴 호텔, 뉴욕, 1번
Shelton Hotel, New York, No. 1, 1926년
캔버스에 유화, 81.3×43.2cm
미니애폴리스, 레지스 컬렉션

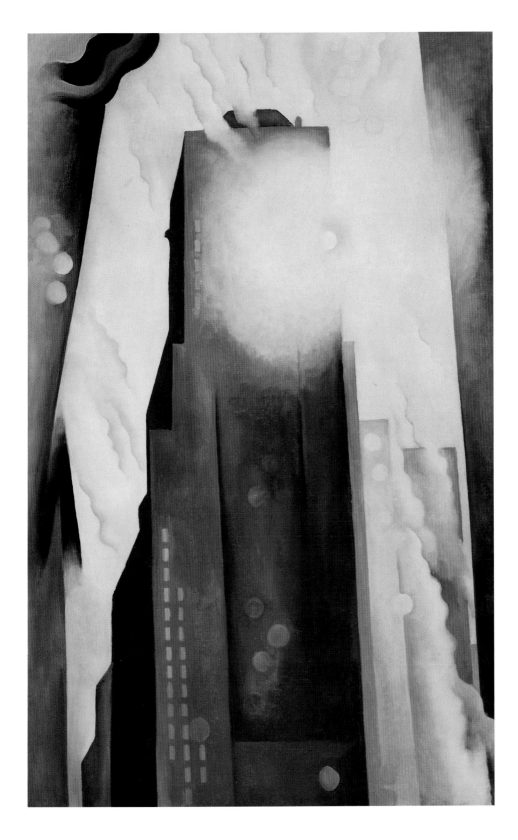

앨프레드 스티글리츠
셸턴 호텔에서 바라본 이스트 강 너머의 브루클린
View of Brooklyn across the East River
from the Shelton Hotel, 1931년
젤라틴 실버 프린트
필라델피아 미술관, 앨프레드 스티글리츠 컬렉션

대도시에 대한 매혹은 1920년대 미술에서 발견되
는 현상이다. 그것은 아마도 미술가들이 소박하고
단조로운 시골 생활보다는 복잡하면서도 활기찬
대도시의 모습에서 더 흥미로운 주제를 발견했기
때문으로 보인다. 스티글리츠는 지평선까지 펼쳐
진 도시 산업공단의 풍경을 자신의 전형적인 방식
으로 포착했다. 스티글리츠와 오키프가 셸턴 호텔
에서 바라보고 기록한 인공 세계는 자연 세계와는
또 다른 측면을 보여주었다.

관계를 맺지는 않았지만 그 주변 작가들과는 매우 가까운 사이였다. 이 영화는 극단
적인 부감시점이나 올려다보기와 같은 독특한 시점들을 사용해 도시를 보여준다.
실러는 이와 같은 극단적 시점을 자신의 회화에 적용했다. 오키프는 이 단편영화와
극단적 시점에 대해 잘 알고 있었음에 틀림 없다. 특히 1932년에 그린 3면화 〈맨해
튼〉에서 그러한 영향을 찾아볼 수 있다. 이 작품에서 뉴욕 마천루의 세 가지 시점은
캔버스를 수직으로 가로지르는 검정색 줄에 의해 차단벽처럼 분리되어 있다.

　　사진에서 사용되는 시각 방식은 특히 1926년의 〈도시의 밤〉(53쪽)에서 분명하
게 드러난다. 오키프는 마천루를 그리면서 한 대의 카메라로 동일한 장면을 올려다
보는 것 같은 왜곡시점을 사용했다. 그럼으로써 열을 지어 수직으로 늘어선 마천루
의 정면은 수직의 수렴이라는 효과를 통해 마름모의 형태로 변형되었다.

　　오키프는 도시를 그린 작품에서 빛에 특별한 의미를 부여했다. 1926년의 걸작
〈흑점이 있는 셸턴〉(47쪽)에서 그녀는 적은 양의 햇빛에 익숙한 도시인들을 비추는
눈부신 태양의 순간적인 빛의 효과를 포착하고 있다. 도시인들에게 고층빌딩 아래
의 좁은 거리에서 태양광선을 경험하는 것은 매우 드문 일이다. 화면은 희뿌연 구

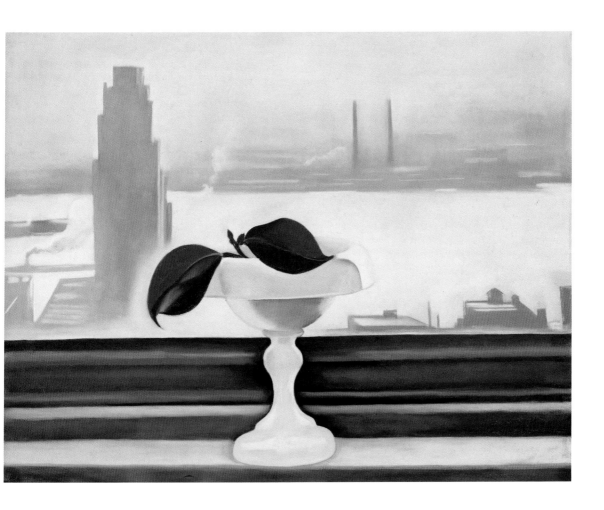

분홍 그릇과 녹색 잎
Pink Dish and Green Leaves, 1928년
종이에 파스텔, 55.9×71.1cm
© 후안 해밀턴

름 사이로 흩뿌려진 태양빛으로 가득 차 있다. 화면 상단의 호텔 정면을 비추는 환한 빛과 화면에 불규칙하게 산재해 있는 '태양의 흑점'에 의해 햇빛의 반짝이는 인상은 더욱 강조되며, 부분적인 투명함은 화면에 분위기를 보다 분명하게 더해준다. 불규칙적인 위치와 반투명한 성향 때문에 태양의 흑점은 마치 카메라로 태양을 찍을 때 생기는 것과 같은 희뿌연 효과, 즉 렌즈에 반사된 빛이 필름에 나타나는 현상을 만들어낸다. 오키프는 사진에서 태양의 중심을 둘러싸고 나타나는 커다란 광배효과를 잘 알고 있었다.

오키프의 뉴욕 그림은 건물을 비추는 빛이 직사광인 경우는 거의 드물며 반사광이 더 많은 대도시의 빛 현상을 미묘하게 표현했다. 도시의 반사되는 빛에 대한 시각적인 인상은 또한 1926년의 작품 〈셸턴 호텔, 뉴욕, 1번〉(46쪽)에도 영감을 준 것으로 보인다. 다양한 농담의 회색과 흰색으로 표현된 창문은 빛이 불규칙적으로 반사되는 효과를 보여주며, 이를 통해 유리창은 각기 다른 빛의 반사 효과를 드러낸다.

오키프에게 낮과 밤은 각각 나름대로의 중요성을 가지고 있다. 오키프가 느끼

같은 창에서 바라본 또 다른 전경: 조지아 오키프는 자연 세계와 인공 세계 사이의 분명한 대비를 강조했다. 그릇에 아무렇게나 놓여 있는 두 개의 잎은 유일한 유기체적 형태로, 만일 이것이 없었더라면 엄격한 기하학적 건축물만이 화면 전체를 차지했을 것이다. 나무와 식물이 사라진 도시 풍경에서 일상의 사물들은 자연에 대한 기억을 담고 있음에 틀림없다.

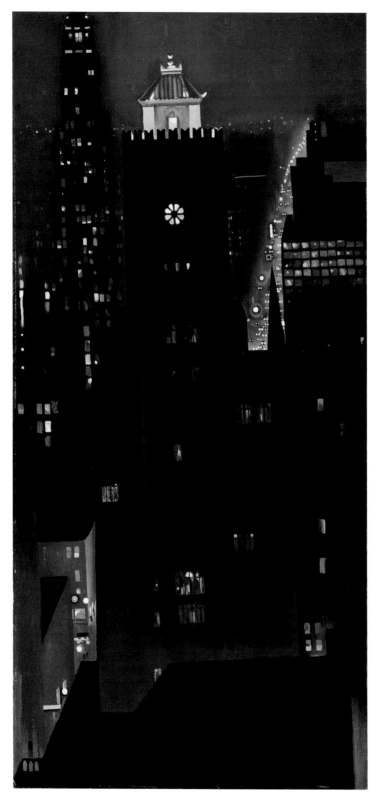

뉴욕의 밤
New York, Night, 1929년
캔버스에 유화, 101.6×48.3cm
링컨, 셸던 기념미술관 컬렉션,
네브래스카 대학교

51쪽
레이디에이터 빌딩과 뉴욕의 밤
Radiator Building, Night, New York,
1927년
캔버스에 유화, 121.9×76.2cm
칼 밴 베크턴 미술관, 피스크 대학교

50

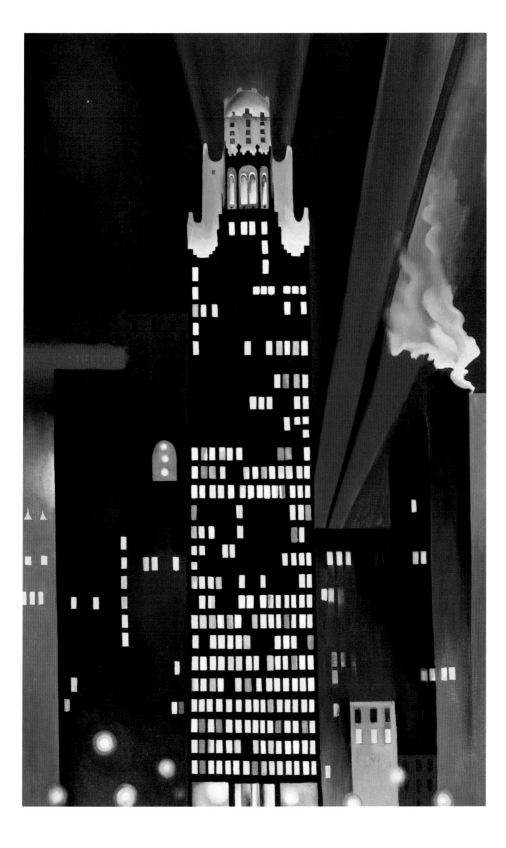

찰스 실러
처치 스트리트 El
Church Street El, 1920년
캔버스에 유화, 40.6×48.5cm
클리블랜드 미술관, 윌리엄 H. 맬러트 부부 기증

실러는 스티글리츠 주위의 미술가 그룹과 교제했다. 이 작품은 자신의 단편 영화인 '마나하타'의 스틸사진을 기초로 하고 있으며 오키프보다 급진적으로 모더니티를 표현했다. 하늘의 비행기에서 내려다본 시점으로 그려진 특징 없는 고층빌딩은 통합되어 규칙적인 단속음으로 나타난다.

는 도시 분위기의 주관적 성격은 인공 불빛에 감싸인 뉴욕이라는 거대한 도시의 밤을 그린 작품에서 정점에 달한다. 밝게 빛나는 창문, 높이 솟은 뾰족한 탑을 비추는 조명, 깜박거리는 자동차 전조등, 전광판의 광고, 교통신호와 네온사인 등으로 맨해튼은 마치 빛의 도시 같다. 이러한 화면구성은 1929년에 그린 〈뉴욕의 밤〉(50쪽)같이 오키프의 고층아파트 창문에서 보이는 도시 전경에서 비롯되었다. 이곳에서 그녀는 전경에 버클리 호텔이 있는 렉싱턴가의 꼬리를 무는 자동차 행렬의 불빛을 볼 수 있었다. 오키프는 자주 〈뉴욕의 밤〉에서와 같이 위에서 내려다본 도시의 모습을 표현했다. 오키프는 연속적으로 일어나지만 이렇게 높은 위치에서 인간의 눈으로 볼 때는 초점이 흐려지게 되는 잠깐 동안의 사건을 포착한다. 오키프는 사진에 쓰이는 광학렌즈의 부감시점에서 영감을 받은 것으로 보이며 특히 망원렌즈의 시각은 오키프로 하여금 도시의 패턴과 표면 그리고 도시를 배열하는 데 구체적인 아이디어를 준 것으로 보인다.

스티글리츠, 스트랜드, 실러 같은 사진가들은 인간의 정신은 시간의 흐름을 적절하게 포착할 수 없으며, 사물의 참된 이해에 도달하기 위해 시간은 정지되어야 한다는 베르그송의 철학을 공유했다. 이 세 사람은 사진이 시간 속의 한 순간을 포착하여 필름에 고정하는 유일한 기회를 제공하는 데 중요한 역할을 한다고 보았다. 나아가 그들은 사진이 순간을 정지시킬 뿐만 아니라 사물의 본질을 포착하여 드러내준다고 믿었다. 그런 점에서 스티글리츠는 '참된' 사진을 찍는 데에 유일한 조건이 날씨와 대기라고 여겼다.

빛의 반사 같은 사진적 시점과 회화적 요소는 독창적인 디자인 요소가 되며, 오키프는 이를 이용하여 거대 도시에 대한 낭만적 감정을 표현했다. 현상세계의 순간적이고 변화하는 모습에 집중하는 데서 오키프는 주변의 사진가들로부터 철학적 영향을 받은 것으로 보인다. 그녀에게 순간의 인상을 포착하는 것은 곧 선택된 대상의 본질을 발견할 가능성이 있음을 의미했다. 오키프 회화의 독창성은 뉴욕이라는 도시의 범접하기 어려운 카리스마와 매력을 시각화했다는 점에 있다.

53쪽
도시의 밤
City Night, 1926년
캔버스에 유화, 121.9×76.2cm
미니애폴리스 아트 인스티튜트, 레지스 사 기증.
W. 존 드리스콜 부부

오키프는 실러와 스트랜드가 건물사진에 적용한 카메라의 왜곡된 시각 방식에 대해 잘 알고 있었다. 그녀의 작품에 등장하는 고층건물은 카메라 렌즈를 위로 향해 얻을 수 있는 사진적인 원근법을 따르고 있다. 그러나 그림의 경우 기술적인 문제는 예술적 장치가 되기도 한다. 다시 한 번 빌딩은 기념물이자 문명의 발달 그리고 그 위험성의 상징이 된다.

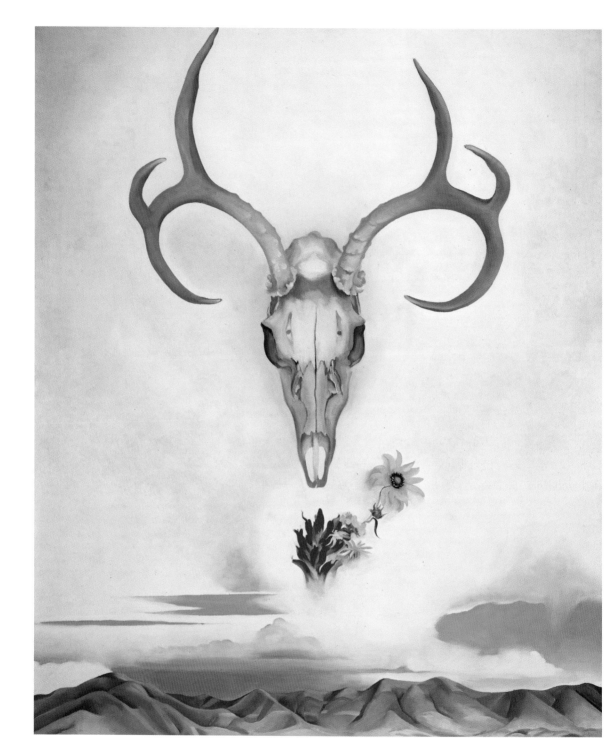

사막의 환영

개인적 삶에서의 긴장과 스티글리츠의 외도로 인해 오키프는 1927년에 두 차례의 흉부 대수술을 받았다. 이 수술로 오키프는 1920년대 말에 예술가로서의 자기 개발과 주장에 더욱 몰두했다. 자신의 길을 걷는다는 것은 동시에 스티글리츠의 영향에서 자유로워진다는 것을 의미했다. 스티글리츠의 곁에서 자아를 실현하기란 매우 힘든 일이었다. 몇 년 후 그녀는 다음과 같이 이야기했다. "파괴를 향한 그의 힘은 창조력만큼이나 강렬했다. 극과 극은 서로 통하는 법. 나는 그 둘을 모두 경험했고 살아남았다. 살아남아야 했을 때 비로소 그를 넘어설 수 있었다."

1929년 여름에 오키프는 부유한 문필가이자 예술가들과의 교류를 즐겼던 예술 옹호자 메이블 다지 루한의 초대를 받아 타오스를 방문했다. 그녀는 이 여행길에 사진가 스트랜드의 부인인 레베카 스트랜드와 동행했다. 1917년 콜로라도 여행에서 처음으로 뉴멕시코 고원의 깊은 협곡과 울창한 산을 본 오키프는 곧바로 매혹되었다. "나는 곧 그곳을 사랑하게 되었다. 그 이후 줄곧 그곳으로 돌아가는 여정 가운데 있었다"라고 오키프는 회고했다. 장기적으로 봤을 때, 조지 호 주변의 나지막한 산과 언덕의 목가적인 모습, 그리고 초록으로 가득한 풍경은 그녀의 작품에 있어 진정한 소재를 제공하지 못했다. 어렸을 적 자신이 자랐던 곳과 같이 널찍한 공간을 필요로 했던 오키프는 젊은 여인으로서 북부 텍사스의 평원에서 그런 장소를 다시 발견했다. 드라마틱하고 높이 솟은 사막의 풍경과 강렬한 햇빛에 이끌려 19세기 중반부터 문필가와 화가들이 뉴멕시코로 이주했다. 예술가들을 매료한 남서부의 마력은 뉴멕시코에 한동안 거주한 바 있던 D.H. 로렌스의 시구에 잘 나타나 있다. "눈부시고 자랑스러운 아침 햇살이 샌타페이의 사막 위로 높이 솟아오르는 것을 보았을 때, 내 영혼에는 무언가가 고요히 정지해 있었으며 나는 그것에 귀를 기울였다. 한낮에는 장대함과 독수리 같은 장엄함이 있었다. 뉴멕시코의 황량하고 장엄한 아침, 나는 벌떡 일어났다. 영혼의 새로운 한 부분이 갑자기 깨어났으며 과거의 세계는 새로운 세계에 자리를 내주었다."

이전의 다른 화가들처럼 오키프는 이와 같은 새로운 풍경의 신비한 아름다움을 화폭에 담아내는 데 어려움을 겪었다. 그녀보다 몇 년 앞서 메이블 다지 루한을 방문했던 하틀리는 뉴멕시코가 예술가들에게 던지는 도전에 대해 스티글리츠에게 다음과 같이 편지를 썼다. "이곳은 매우 아름다우면서도 힘든 곳입니다. 이곳은 사

촬영자 미상
뉴멕시코의 타오스에 있는 핑크 하우스의 조지아 오키프
Georgia O'Keeffe at the Pink House in Taos, New Mexico, 1929년
사진
샌타페이, 뉴멕시코 미술관의 허락으로 게재, Neg. No. 9763

54쪽
여름날
Summer Days, 1936년
캔버스에 유화, 92.1×76.7cm
뉴욕, 휘트니 미국미술관, 캘빈 클라인의 기증 약속

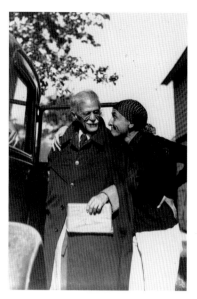

촬영자 미상
앨프레드 스티글리츠와 조지아 오키프
Alfred Stieglitz and Georgia O'Keeffe,
1932년
뉴헤이번, 예일 대학교 고서적 도서관인 바이니키
도서관의 허락으로 게재

우타가와 히로시게
가메이도의 매화 농원
Plum Orchard in Kameido, 1857년
채색 목판화, 36.3×24.6cm
암스테르담, 국립 반 고흐 미술관, 빈센트 반 고흐
재단

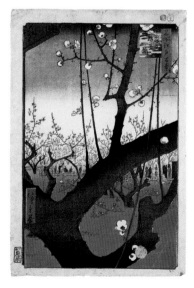

물 위에 비치는 빛의 세계가 아닙니다. 오히려 빛 속에 사물들이 존재하는 형태의 세계이며 빛은 새로운 문제로 등장합니다."

뉴멕시코의 자연 풍경과 전통이 배어 있는 많은 새로운 소재를 다루는 가운데 오키프는 점차 그 풍경 속으로 들어가는 것을 느꼈다. 그녀는 특히 18세기에 자연 벽돌로 지은 선명하고 둥근 선을 지닌 란초스 데 타오스라는 스페인 교회에 매력을 느껴, 화창한 날뿐만 아니라 구름 낀 날에도 교회의 모습을 다양한 각도에서 그렸다.

1929년 그림에 등장한 또 다른 주제는 그들의 교리로 잘 알려진 종교분파 페니텐테스의 검정 십자가였다. 스페인 가톨릭의 상징인 이 기념비적 십자가는 뉴멕시코 사막 전역에 산재해 있었다. 훗날 오키프는 "십자가를 그리는 것은 내가 뉴멕시코를 그리는 하나의 방법이었다"라고 술회했다.

뉴멕시코에서 처음으로 여름을 보낼 당시에 그린 〈로렌스 나무〉(57쪽)는 식물의 생장과 풍경에 대한 또 다른 감흥을 보여준다. 커다란 소나무를 드라마틱하게 묘사한 이 작품은 로렌스가 몇 해 전에 머물렀던 키오와 랜치에서 그린 것으로 오키프 역시 이곳에서 휴가를 보냈다. 벤치에 누워 올려다본 소나무의 모습에 영감을 받아 그린 이 작품에는 나뭇가지 사이로 별이 가득한 밤하늘이 그려져 있다. 형식 구도는 오키프가 일본미술의 한 특징이자 다우가 보급시킨 평면성을 잘 알고 있었음을 보여준다. 즉 나무줄기와 굽이치는 가지 그리고 잎사귀가 평면적 구조로 단순화되어 있다. 아래에서 올려다보아 비스듬하게 표현된 낯선 시점을 통해 나무는 넘어질 듯한 인상을 준다. 감상자가 '정확하게' 작품의 구성을 보기 위해서는 화가와 똑같은 자세를 취해야 한다.

이 작품에서 오키프는 극단적으로 기울어진 각도에서 찍은 '시각적으로 참된' 사진을 회화적으로 표현했다. 초기작인 마천루 그림들과 같이 이 작품에서도 사진은 시점 선택에 있어 오키프에게 영감을 주었다. 밑에서 찍은 소나무는 〈로렌스 나무〉와 마찬가지로 2차원성을 가졌으며, 비스듬한 시점은 나무의 크기와 기념비적 성격을 강조한다. 우측 하단에서 좌측 상단으로 대각선으로 향하고 있는 나무줄기는 관람자의 시선을 별이 있는 하늘로 이끈다. 나아가 오키프는 회화적 요소를 엄격히 단순화함으로써 관람자의 주의를 딴 데로 돌리지 못하게 하며 그려진 대상과 관람자 사이에 명상적인 대화를 가능하게 한다.

그후 오키프는 정기적으로 뉴멕시코에서 일 년 중 얼마 동안을 보내게 된다. 고독과 조용함을 오랫동안 소망해왔던 그녀는 19세기 말부터 타오스 주변에 모여들기 시작한 예술가들과 거리를 두었다. 1931년부터 타오스 서부의 리오그란데에서 여름을 보내기 시작했는데, 알칼데라는 자그마한 마을에서 오두막 한 채를 빌려 지냈다. 특히 건너편에 있는 어두운 메사로 이루어진 붉은 모래언덕의 형태에 매료되었다. 그 모래언덕은 아무리 멀리 걸어가도 끝이 보이지 않을 것 같았다. 이 메마른 사막 풍경은 풍부한 색채와 함께 작업에 필요한 모든 것을 제공했다. "팔레트의 모든 흙색은 수 마일에 걸친 황무지 바로 그곳에 있었다. 황토의 밝은 네이플즈옐로—오렌지, 빨강, 자주빛의 흙—심지어는 연초록의 흙."

둥근 형태로 분홍빛을 띤 붉은 모래 언덕은 그후 몇 년 동안 작품의 특징을 이루게 된다(68쪽 참조). 그녀는 1939년의 한 전시도록에서 뉴멕시코 사막의 이러한 전형적 특징에 대해 각별한 애정을 표현했다. "붉은 언덕이 나를 감동시킨 것처럼 모든 이들을 감동시키는 것은 아니다. 거기엔 어떤 이유도 없다고 생각한다. 그곳은 풀마저 사라진 붉은 황무지 언덕이다. 황무지는 언덕을 넘고 넘어 내 집 문 밖까지 펼쳐진다. 기름과 섞어 물감으로 만들 법한 종류의 붉은 흙이다. 당신은 그러한 황무지 언덕에 대해 어떠한 연상도 가지고 있지 않겠지만, 나에게는 가장 아름다운 곳이다. 당신은 그러한 풍경을 한 번도 본 적이 없기 때문에 내가 언제나 꽃만 그리기를 원한다."

오키프가 사막에서 발견한 소와 야생동물의 뼈를 모아서 이스트 코스트로 돌아온 것은 두세 차례의 뉴멕시코 여행 후였다. 이러한 뼈는 사막 풍경의 자연적인 구성요소로서 그녀에게 조개, 돌, 꽃과 동일한 의미를 지니는 것이었다. "꽃이 있으면 꽃을 땄고 조개껍질, 돌멩이, 나뭇조각이 있으면 그것을 주웠다. 그리고 아름다운 하얀 뼈를 발견하면 주워가지고 집에 왔다. 이러한 것들은 내가 그 안에 살고

로렌스 나무
The Lawrence Tree, 1929년
캔버스에 유화, 78.9×99.5cm
하트퍼드, 워즈워스 애스니엄, 엘라 갤럽 섬너와 매리 캐틀린 섬너 컬렉션

58쪽
앨프레드 스티글리츠
소의 머리뼈와 조지아 오키프
Georgia O'Keeffe: A Portrait—with Cow Skull, 1931년
젤라틴 실버 프린트
워싱턴 D.C., 앨프레드 스티글리츠 컬렉션
© 1994 국립 미술관

59쪽
캘리코 장미와 소의 머리뼈
Cow's Skull with Calico Roses, 1932년
캔버스에 유화, 91.2×61cm
시카고 아트 인스티튜트, 조지아 오키프 기증, 1947.712

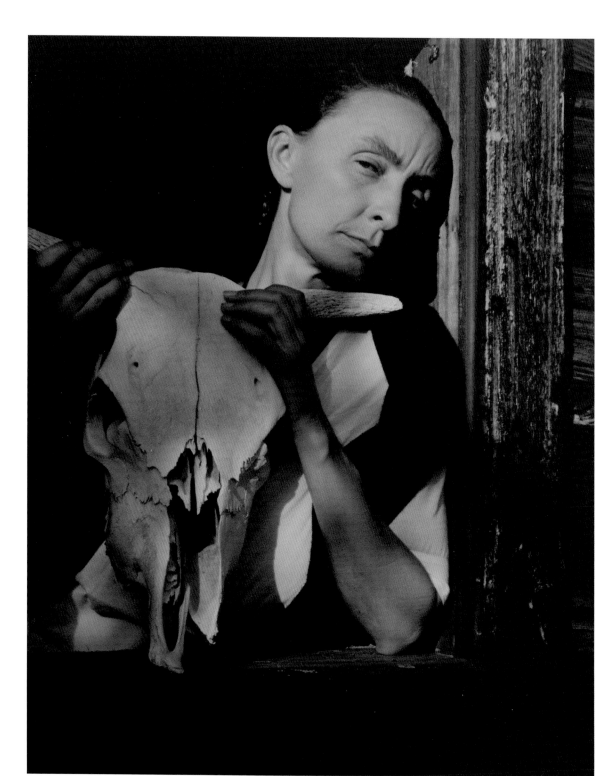

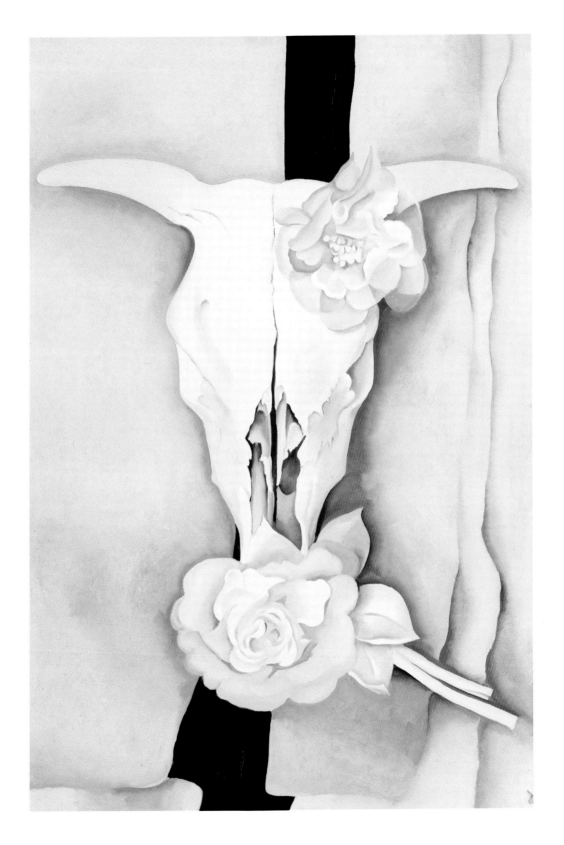

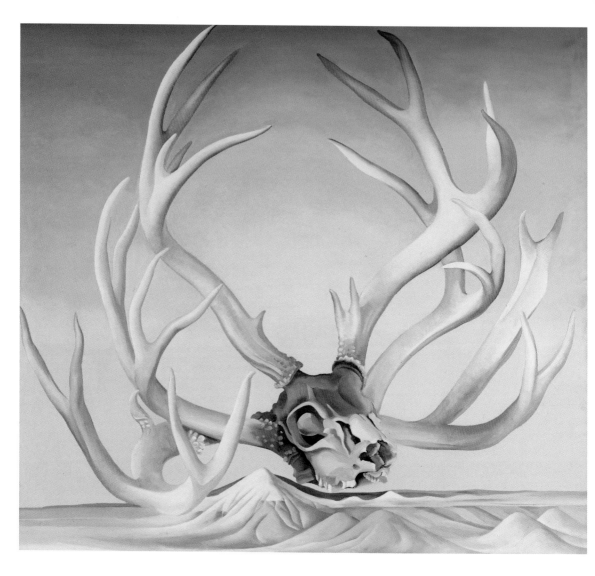

멀고도 가까운 곳에서
From the Faraway Nearby, 1937년
캔버스에 유화, 91.4×101.9cm
뉴욕, 메트로폴리탄 미술관, 앨프레드 스티글리츠
컬렉션, 1959

있듯이 세계의 광대함과 경이로움을 내게 말해주는 것 같았다."

　많은 사람들에게는 당황스러울지 모르지만, 사막의 '전리품'에 대한 오키프의
애착은 스티글리츠가 찍은 〈소의 머리뼈와 조지아 오키프〉(58쪽)에서도 드러난다.
그후 오키프의 주요 모티프 가운데 하나로서 정기적으로 등장하는 뼈에 대해 평론
가들은 죽음과 부활을 연관지었다. 그러나 오키프의 눈에는 햇볕에 바짝 마른 뼈가
생생히 살아 있는 것으로 보였다. "뼈들은 강렬하게 살아 있는 것의—비록 광대하
고 공허하며 범접할 수 없는 것이지만—중심을 예리하게 자른 것처럼 보인다. 그
러한 아름다움에 비견되는 것이 있는지 모르겠다."

　뉴멕시코의 스페인계 사람들은 장례식에 동물의 뼈와 조화(造花)를 사용한다.
오키프는 동물의 뼈와 조화를 화면에 병치하여 초현실적이며 신비적인 분위기를
내는 〈캘리코 장미와 소의 머리뼈〉(59쪽)를 그렸다. 소의 머리뼈와 조화 두 송이를

60

결합한 의외성은 "수술대 위의 우산과 재봉틀의 만남"이라고 초현실주의를 정의한 로트레아몽의 말을 연상시키지만 현실 그 자체를 보여주는 것으로도 읽을 수 있다. 소의 머리뼈에 손을 얹고 있는 오키프를 찍은 스티글리츠의 사진도 초현실적인 성격을 보인다. 오키프는 주제에 대한 장식적인 관심을 표현할 때 예상 밖의 물체를 병치함으로써 놀라운 의외성을 발휘했다. 몇 년 후 오키프는 다음과 같이 말했다. "종종 내 머릿속에 한 장의 사진이 떠오르는데 도대체 어디서 본 장면인지 알 수가 없다. 하지만 나는 사람들이 생각하는 것 이상으로 훨씬 더 현실적이다. 때때로 나는 터무니없을 정도로 현실적이 된다."

이러한 그림에서 그 소재는 구조와 질감의 측면에서 아주 세세하게 분석되었지만, 초기작에서와 마찬가지로 수수께끼 같은 배경을 바탕으로 그려졌다. 뼈는 오키프의 작품 전체에서 가장 사실적으로 재현된 소재 중의 하나이다. 예를 들어 〈캘리코 장미와 소의 뼈〉에서 배경은 제2의 리얼리티를 숨기고 있는 커튼인가? 아니면 색채와 유기적인 구조에서 사막을 연상시키는 추상적인 물체인가?

1930년대에 이르러 오키프는 성공을 거두고 인지도도 높아진다. 뉴욕의 브루클린 미술관은 이미 1927년에 첫 번째 회고전을 개최한 바 있으며, 미술계에 대한 공헌도 점차 여러 방면에서 인정받았다. 오키프는 메트로폴리탄 미술관에 작품 한 점을 판매했을 뿐 아니라 명예 박사학위를 받았으며, 지난 50년 동안 가장 뛰어난 12명의 여성 중 하나로 선정되기도 했다. 다른 공적인 주문과 함께 1932년 라디오 시티 뮤직홀 신사옥의 벽화 제작을 제안받았다. 예술의 상업화를 철저히 거부했던 스티글리츠의 반대에도 불구하고 벽화 작업에 착수했으나, 결국 기술적인 문제로

언덕 — 라벤더, 뉴멕시코의 고스트 랜치 II
Hills — Lavender, Ghost Ranch, New Mexico II, 1935년
캔버스에 유화, 20.3 × 33.7cm
세인트루이스, 조지 K. 코넌트 3세 부부

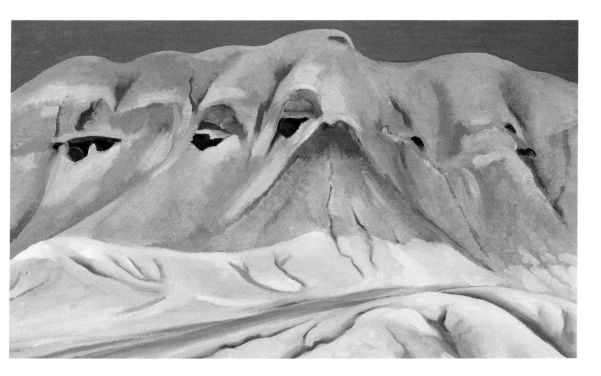

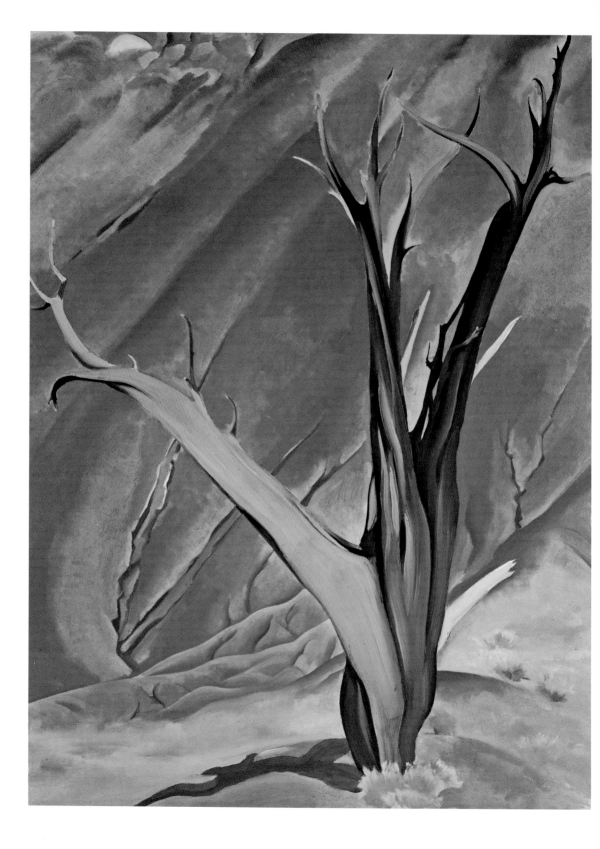

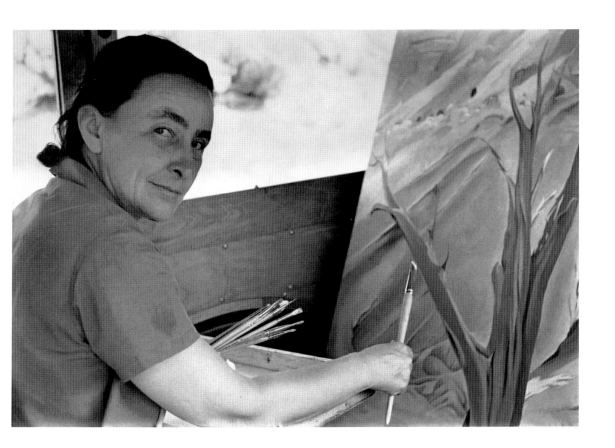

얼마 안 되어 그 계획을 포기하고 말았다. 그리고 얼마 후 신경과민 증세를 겪게 되었다. 그녀의 신경과민은 다음 해 겪게 되는 심각한 정신발작과 마찬가지로 스티글리츠와의 사이에서 지속되던 긴장에 직접적인 원인이 있었다. 오키프는 꼬박 1년 동안 작품 활동을 중단하고 1934년 뉴멕시코로 돌아갔다.

1934년 여름, 오키프는 친구의 소개를 통해 자신의 내면 풍경과 꼭 일치하는 한 지역을 발견했다. 알칼데 북쪽에 위치한 그곳은 차마 강 유역의 거친 절벽과 비에 부식된 언덕의 숨막히게 아름다운 광경으로 둘러싸여 있었다. 그후 오키프는 고스트 랜치에서 외딴 목장을 빌려 여름 별장으로 사용하다가 1940년에는 그곳에서 그리 멀지 않은 란초 데 로스 부로스에 집을 마련했다. 건물은 기본적인 필수품만을 갖추고 있었으며, 테라스의 바깥 벽에는 동물 뼈가 걸려 있었고 돌로 만든 테이블과 선반이 있었다. 붉은 절벽의 독특한 풍광을 지닌 이 집은 오키프의 모든 바람을 충족시켰다. 여러 저명한 미술가, 사진가 그리고 작품 수집가와 배우가 이 집을 방문했다.

스티글리츠는 건강 악화로 인해 1937년 작업을 그만두었으며, 1년 후에는 두 번째로 심장마비를 일으켰다. 이런 상태의 스티글리츠에게 오키프와의 오랜 벌거는 힘겨운 일이었다. 그들이 날마다 주고받은 편지는 이 부부의 정서적, 영적 유대를 보여준다. 1937년 오키프는 스티글리츠에게 다음과 같이 썼다. "당신은 홀로 언

앤설 애덤스
자신의 차에서 조지아 오키프, 뉴멕시코의 고스트 랜치에서 Georgia O'Keeffe in her Car, Ghost Ranch, New Mexico, 1937년
사진
카멜, 앤설 애덤스 촬영, © 1994 앤설 애덤스

애덤스가 고스트 랜치를 방문했던 1937년에 촬영한 사진이다. 오키프는 자신의 포드 자동차에서 〈제럴드의 나무 I〉을 그리고 있다. 애덤스는 1933년 스티글리츠를 만났으며 여러 차례 고스트 랜치를 방문하여 스티글리츠와 오키프를 촬영했다.

**62쪽
제럴드의 나무 I
Gerald's Tree I**, 1937년
캔버스에 유화, 101.6 × 76.2cm
아비키우, 조지아 오키프 재단

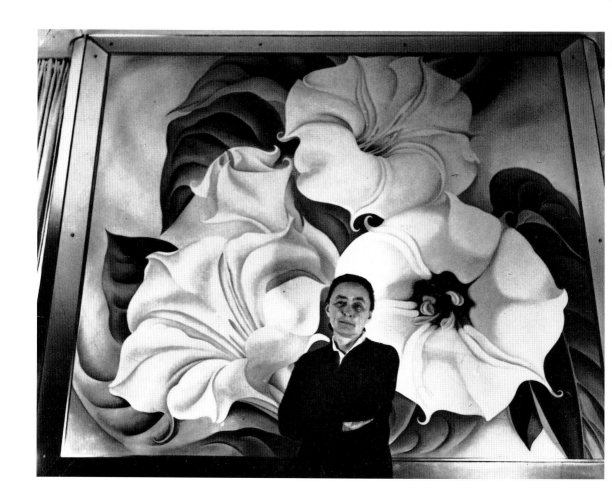

커트 세베린
엘리자베스 아덴 살롱을 위해 그린 그림 앞에 선
조지아 오키프
Georgia O'Keeffe in front of the Picture
which she Painted for Elizabeth Arden's
Salon, 1937년
사진
뉴욕, 『라이프』, © 1985 타임 워너

65쪽
두 송이 흰 독말풀
Two Jimson Weeds, 1938년
캔버스에 유화, 91.4×76.2cm
샌타페이, 개인 소장, 제럴드 피터스 갤러리의 허
락으로 게재

덕 위에 서 있는 것처럼 외로워 보입니다. 이 점을 생각하면 잠시라도 당신 곁에 있어야 할 것 같습니다. 비록 나는 이곳에 있지만 나의 한쪽은 당신과 함께 그곳에 있습니다."

1930년대 작품에서는 고립된 동물 뼈가 뉴멕시코의 풍경적 요소와 결합되어 장대한 사막 풍경으로 구현되는 등 주제의 변화가 일어난다. 1936년의 〈여름날〉(54쪽)은 이 같은 방식을 가장 인상적으로 구성한 작품 중 하나이다. 화면의 위쪽으로 향해 있는 확대된 사슴의 머리뼈는 사막의 산맥 위에 높이 떠 있다. 머리뼈는 정면에 그려져서 관람자의 시선을 정면으로 끌어들인다. 야생화는 사막의 반짝이는 빛무리로부터 올라오고 있다. 비록 전경의 하늘은 화창한 여름날 하늘이지만 산 너머로는 폭풍이 몰려든다. 이는 뉴멕시코의 특징을 이루는, 서로 다른 날씨대가 공존하는 모습을 그리려 한 것 같다. 각 구성요소는 서로 분리되어 있는데, 각기 자신만의 시점을 가지고 있어서 관람자의 눈에는 분리된 실체로 인식된다. 각각의 세부가 매우 상세하게 그려져 있으며, 이로 인해 모든 구성요소는 새로운 그림의 출발점 역할을 한다. 오키프는 그림을 그리는 과정이 아니라 자신이 선택한 대상의

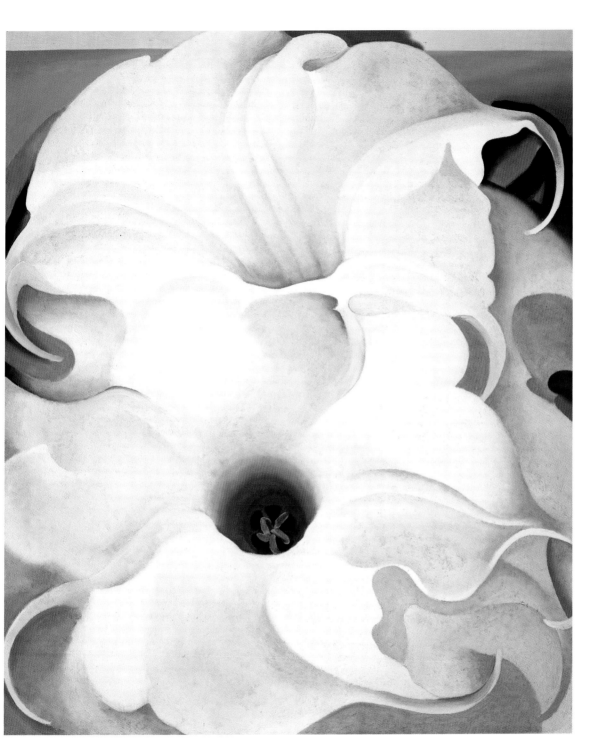

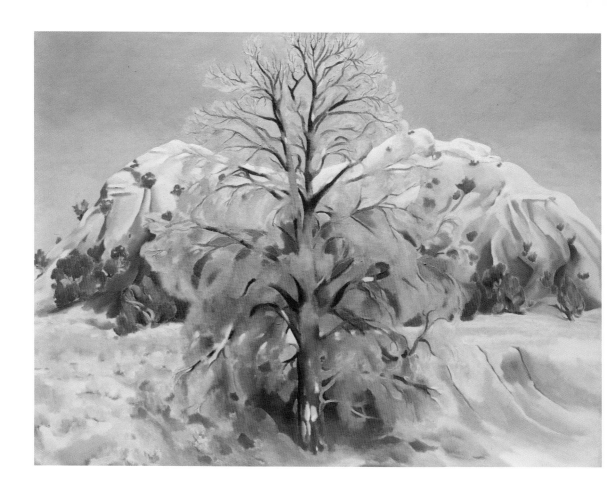

분홍 언덕과 고사목
Dead Tree with Pink Hill, 1945년
캔버스에 유화, 77.2 × 102.2cm
© 클리블랜드 미술관, 조지아 오키프 유증

객관적인 아름다움 자체에 관심을 둔 것이다. 비록 사실적으로 그려지기는 했지만 대상들은 공간과 시간 사이를 떠다니고 있다. 각각의 대상에 대한 명상적인 관점에서 볼 때 〈여름날〉은 풍경화보다는 정물화에 가깝다.

1937년 여름에 그린 〈멀고도 가까운 곳에서〉(60쪽)라는 작품에서 오키프는 대상 간의 거리를 더욱 강조한다. 거대한 수사슴의 뿔과 사막의 언덕 풍광을 겹침으로써─사슴이 화면 전체를 채우고 있으며 그로 인해 중간 영역이 사라진다─화면의 구성은 환상에 가까운 초현실적인 성격을 띠게 된다. 〈멀고도 가까운 곳에서〉에 대한 영감은 1929년에 알게 된 사진가 앤설 애덤스와 함께 1937년 콜로라도를 여행할 때 얻은 것으로 보인다. 작품은 애덤스가 사막을 표현한 것과 연관이 있다. 그는 스티글리츠에게 보낸 편지에서 그 광경을 사진 같은 언어로 묘사한 바 있다. "하늘과 대지는 너무나 광활하며, 세부는 너무나 정교하고 섬세합니다. 이 때문에 우리는 어디에 있든 거대함과 미세함 사이의 세계에서 고립되고 맙니다. 그곳에서 모든 것은 우리들의 위, 아래로 사라지며 시계는 오래전에 멈추었습니다."

오키프는 광대함과 미세한 세부를 통해 뉴멕시코 사막의 낭만적인 본질을 놀라운 방식으로 포착했다. 근경과 원경을 병치하는 것은 이미 1928년의 〈분홍 그릇

아비키우에서 바라본 절벽, 말라붙은 폭포
Cliffs Beyond Abiquiu, Dry Waterfall,
1943년
캔버스에 유화, 76.2 × 40.6cm
© 클리블랜드 미술관

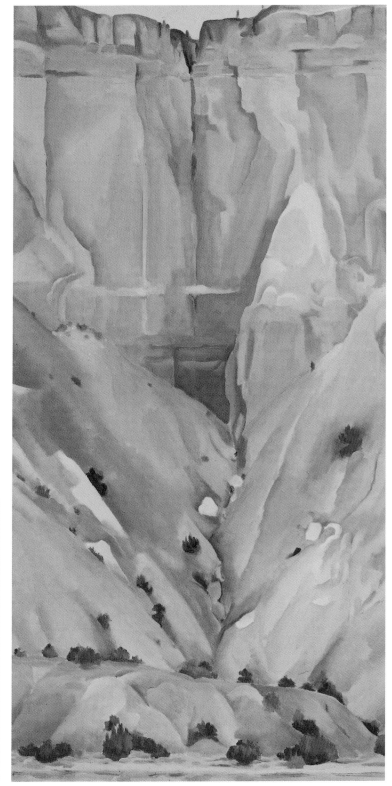

맬컴 배런
아비키우와 고스트 랜치 사이의 북쪽 길에 위치한
차마 강 풍경
**View of the Chama River with Mountains
in the Background, on the Road North
between Abiquiu and Ghost Ranch**, 1976년
사진
N.Y.C., 사진: 맬컴 배런, © 1994

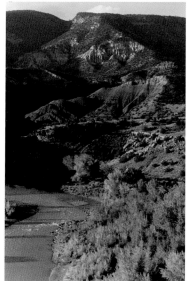

과 녹색 잎〉(49쪽) 같은 작품에 등장했던 '사진적인' 방식이다. 이러한 인상적인 그림에서 오키프는 사진의 시각적 기법에 근거하여 그림을 그린 것으로 보인다. 이는 확대시점을 망원시점과 결합한 것으로서 자신이 살고 있던 '광활함과 경이로움의 세계'를 표현하는 적절한 형식이었다.

　　이전의 작가들과 다르게 그녀는 속속들이 잘 알고 있던 에스파뇰라부터 아비키우―오늘날 '오키프의 세계'로 알려져 있다―까지를 캔버스에 담아냈다. 그녀는 검정색 포드 자동차를 몰고 뉴멕시코의 먼 지역까지 탐방했는데, 그 차는 작업실로 사용할 수 있을 만큼 공간이 넓었고 갑작스러운 소나기뿐 아니라 여름 태양의 열기로부터도 보호해주었다. 그렇게 해서 완성된 작품 중 하나가 1944년의 〈검은 대지 1〉(69쪽)인데, 그림의 장소는 고스트 랜치에서 150마일 떨어진 회색 언덕이 흰 모래로 덮인 곳이다. 꽃 그림과 마찬가지로 언덕이 캔버스 전체를 차지하고 있다. 전경의 확대, 주변으로부터의 분리, 명확한 지평선의 제거를 통해 자연에서 '발췌된' 모습은 관람자로 하여금 보다 큰 전체를 완성하게 한다. 이러한 방식으로

자줏빛 작은 언덕
Small Purple Hills, 1934년
마분지에 유화, 40.6×50.2cm
© 준 오키프 세브링

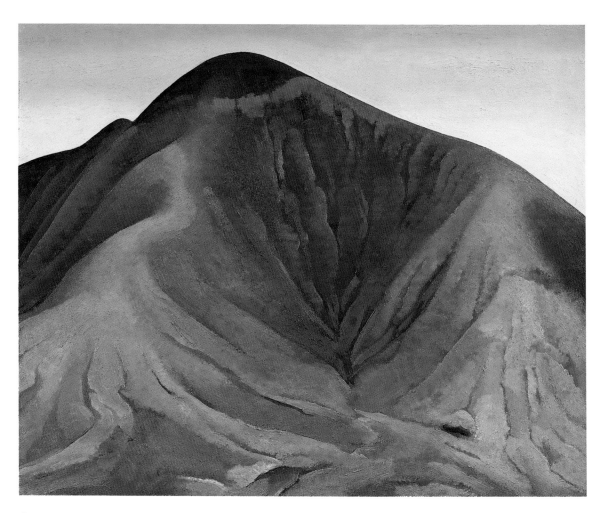

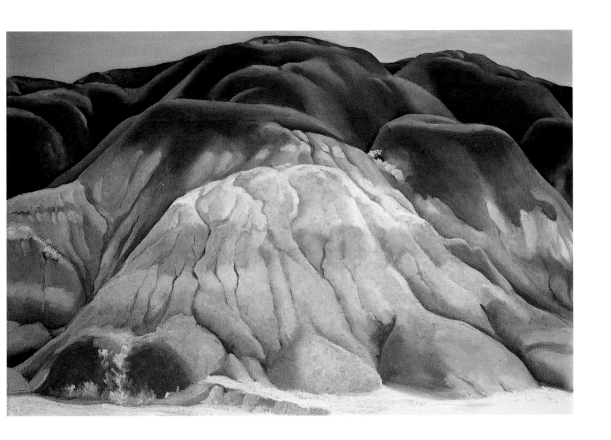

검은 대지 1
Black Place 1, 1944년
캔버스에 유화, 66×76.6cm
샌프란시스코 근대미술관, 샬럿 맥 기증

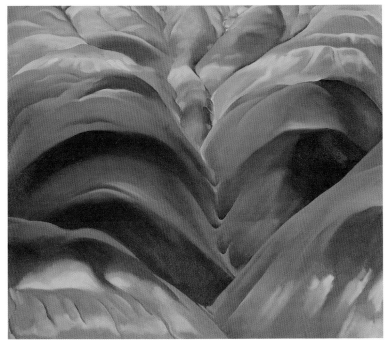

회색 언덕
Grey Hills, 1942년
캔버스에 유화, 50.8×76.2cm
인디애나폴리스 미술관, 제임스 W. 페슬러 부부
기증

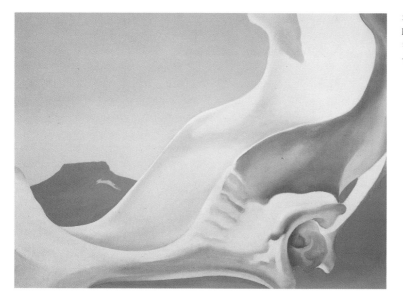

페더널 산과 골반뼈
Pelvis with Pedernal, 1943년
캔버스에 유화, 40.6×55.9cm
유티카, 먼슨 윌리엄스 프록터 인스티튜트 미술관

오키프는 뉴멕시코 풍경의 광대함과 웅장함을 한 화면 안에 포착하는 데 성공했다. 둥근 언덕의 표면은 촘촘하고 균일한 붓질로 표현되어 있다. 또한 오키프는 밝은 사막의 빛으로 풍경의 미묘한 차이점을 부각했다. 특히 언덕의 형태에 초점을 맞추어 각각의 윤곽과 표면을 드러냈으며, 금방이라도 팔이 닿을 위치에 있는 것처럼 보이게 했다. 그녀는 지면의 도랑과 움푹 파인 곳을 인체의 윤곽과 접힘을 연상시키는 방식으로 표현했다.

　　오키프는 작품 활동을 통해 초기에 발견했던 기본적 형태와 패턴을 화면에 도입하곤 한다. 예를 들어 물결 문양과 지그재그 모양의 선은 나선형과 원형의 상징적인 형태와 함께 무수하게 변형되어 새로우면서도 조화롭게 결합되었다. 이렇게 하여 그림은 감추어진 기하학적 형태와 자연 자체의 기본적인 구조가 서로 합쳐진 모습을 보여준다. 오키프는 보다 '깊은 사물'을 드러내려 했던 것이다. "진짜로 살아 있는 형태란 미지의 세계에 대한 모험을 통해 생명체를 만들어내려는 개인적 노력의 결과라고 생각한다. 그러한 모험에서 이해되지는 않지만 어떤 것을 경험하고 느끼게 된다. 바로 그 경험에서 미지의 것을 알고자 하는 욕망이 생기는데, 그것은 어떤 이에게는 너무나 커다란 의미를 지녀서 결국은 표현하고 싶은 마음이 들게 한다. 명확하게 이해하지는 못하지만 자신이 느낀 무엇인가를 해명해내고 싶은 것이다. …… 나는 어떤 의미에서는 모든 사람이 그것을 명확하게 한 채 태어나지만, 대부분은 살아가면서 그것을 고갈시켜 버린다고 생각한다." 그것은 오키프가 꽃이나 산, 구름의 형태와 물에 모든 사물의 근간을 이루는 '기본 구조'를 제공함으로써 모든 존재가 서로 조화를 이루는 창조의 통일성이라는 비밀에 가까워지는 것과 같다.

71쪽
골반뼈 **III**
Pelvis III, 1944년
캔버스에 유화, 121.9×101.6cm
캘빈 클라인 컬렉션

"골반뼈를 그리기 시작했을 때 나는 뼈의 구멍에 큰 관심을 갖게 되었다. 지면보다 더 많은 하늘을 보고자 할 때 사람들이 하는 것처럼 나는 뼈를 들어올려 파란 하늘을 보았다."
― 조지아 오키프

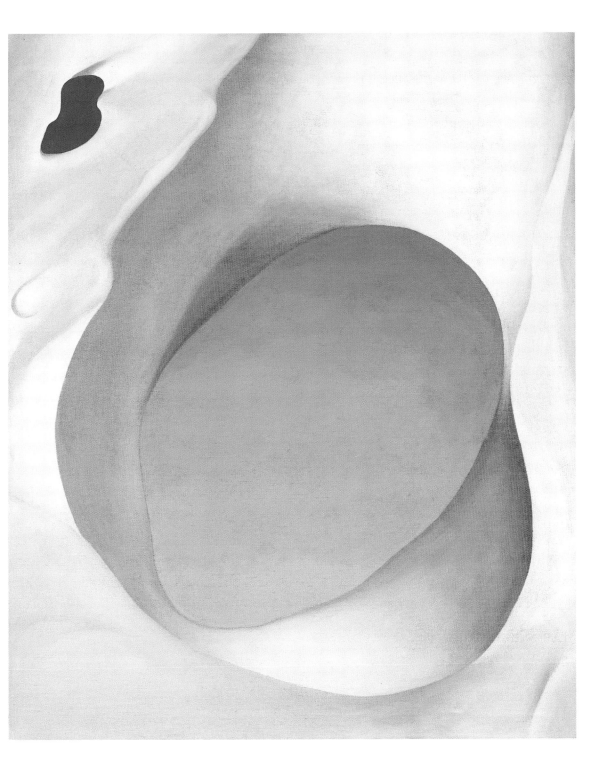

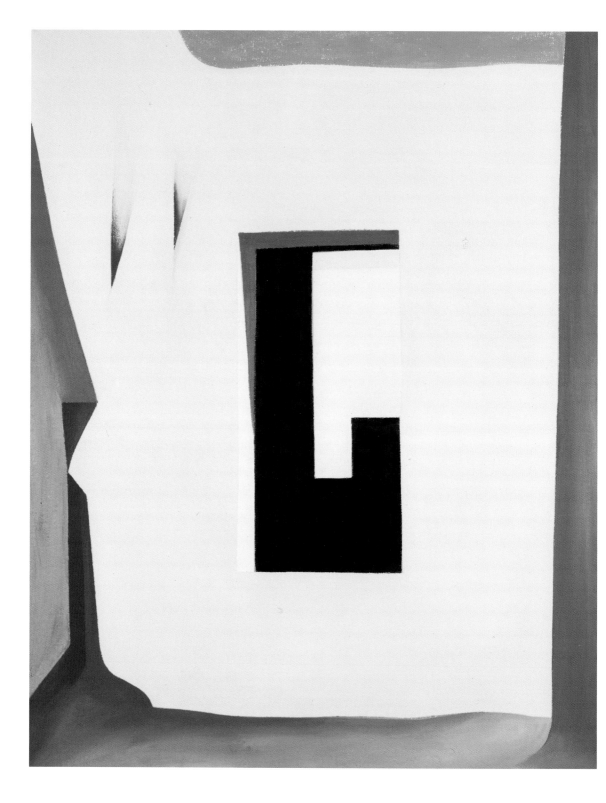

아비키우: 안마당의 문

1946년 봄 뉴욕 근대미술관에서 오키프의 회고전이 열렸다. 근대미술관에서 여성작가의 회고전이 개최된 것은 그때가 처음이었다. 그해 7월, 82세가 된 스티글리츠는 심각한 심장마비 증세를 보였는데, 어느 해처럼 뉴멕시코에서 여름을 보내던 오키프는 즉시 돌아와 그의 임종까지 며칠을 함께했다. 오랜만에 스티글리츠와 만난 오키프는 그에 대해 여러 다른 면들을 알게 되었다. "그때 나는 그와 함께 살아온 날이 30년이 되었다는 것을 깨달았다. 나는 그에 관한 최악의 것, 최상의 것 모두를 누구보다 더 잘 알게 되었다. 그를 인간적으로 사랑하긴 했지만, 그와의 관계를 유지시켜준 것은 일이었다고 생각한다."

그후 오키프는 거의 3년 동안을 뉴욕에서 보내면서 스티글리츠가 남긴 작품 컬렉션을 분류하여 미국 협회에 보내는 일에 전념했다. 그 동안은 거의 그림을 그리지 못했다. 가끔 뉴멕시코에 들러 1945년에 구입한 낡은 벽돌집을 수선하며 대부분의 시간을 보냈다. 그 집은 고스트 랜치에서 수 마일 떨어진 동네인 아비키우에 있었다. 오키프는 특히 신선한 야채를 키울 수 있는 정원에 매료되었다. 수리를 모두 마친 1949년 뉴멕시코로 아주 이주했으며 여름은 고스트 랜치에서, 겨울은 아비키우에서 보내기 시작했다.

1940년대의 그림은 화면 전체를 가득 메운 단일 형태가 특징적이며, 양식적인 변화가 나타난다. 이는 주변 풍경에 대한 태도가 새로워졌음을 보여준다. 단순함과 명료함을 강조하는 이러한 성향은 햇볕에 바랜 사막의 동물 뼈를 그린 그림에서 처음으로 등장한다. 가령 1944년의 〈골반뼈 III〉(71쪽)에서는 뼈의 구멍과 갈라진 틈새를 통해 파란 하늘이 보인다. 오키프는 뉴멕시코 하늘의 강렬한 파란색을 사랑했으며, 파란색은 그 후 그녀의 작품에서 커다란 비중을 차지하기 시작한다. "골반뼈를 그리기 시작했을 때 대부분 나의 관심은 뼈의 틈새 구멍에 있었다. 마치 사람들이 이 세상의 땅보다는 하늘에 마음을 둘 때 그러하듯이, 뼈를 들어 하늘을 배경으로 들여다볼 때 그 구멍을 통해 파란색을 보았다. 뼈는 그러한 파란색 — 인류가 멸망한 후에도 언제나 지금처럼 있을 것 같은 — 을 배경으로 볼 때 가장 아름답다." 1943년부터 그리기 시작한 동물의 골반뼈는 그 이후 더욱 크기가 확대되었다. 극도의 접사시점으로 그린 뼈는 그림 중앙에 있는 타원형 구멍의 프레임 기능을 할 정도로 추상화되었다.

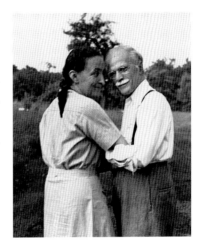

조세핀 B. 마크스
조지 호의 조지아 오키프와 앨프레드 스티글리츠
Georgia O'Keeffe and Alfred Stieglitz,
Lake George, 1938년경
사진 출처: 스티글리츠 『회고록/자서전』,
수 데이비드슨 로의 작품
뉴욕: 퍼라르 스트라우스와 지루, 영국: 쿼텟 북스, 1983년. 수 데이비드슨 로의 허락으로 게재

72쪽
안마당에서 I
In the Patio I, 1946년
마분지 위의 캔버스에 유화, 76.2×61cm
샌디에이고 미술관, 노턴 S. 월브리지 부부 기증

73

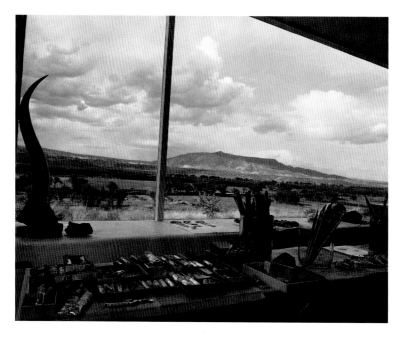

로라 길핀
아비키우의 조지아 오키프 작업실
Georgia O'Keeffe's Studio, Abiquiu, 1960년
사진
포트워스, © 에이먼 카터 미술관, 로라 길핀 컬렉션

작가의 벽돌집 작업실에 난 커다란 창문을 통해 차
마 강 유역의 절경이 펼쳐져 있다.

오키프는 친구의 도움을 받아 아비키우의 집을 수리하기 시작했다. 3년이나 수
리할 정도로 그 집에 대한 오키프의 애착은 강했다. 특히 벽돌집 안뜰의 어두운 문
은 1946년의 〈안마당에서 I〉(72쪽)을 비롯한 일련의 작품에 영감을 제공했다. 관람
자의 시선은 개방된 바깥마당에서 시작해 좁다란 틈새를 지나 뒤편의 벽으로 이어
진다. 따뜻한 모래 색깔의 벽돌집은 파란 하늘과 더불어 뜨거운 여름날의 분위기와
반짝이는 햇빛을 연상시킨다. 뚫린 구멍과 빈 공간에 초점을 맞춤으로써 오키프는
아직 완성되지 않은 건물의 인상을 표현했다. 〈안마당에서 I〉은 같은 해 시작되어
아직 끝나지 않은 집의 개축작업에 대한 기록인 듯하다.

오키프는 고스트 랜치의 집보다 더욱 신경을 써서 아비키우 집의 내부를 디자
인했다. 필요에 따라 단순하면서도 널찍한 공간으로 장식된 각 방은 오키프의 미적
취향을 보여준다. 집에서 가장 중요한 공간인 작업실에는 커다란 창문을 설치하여
차마 강 유역의 절경을 볼 수 있었다. 또한 오키프가 탐닉했던 얼마 안 되는 사치
품 가운데 하나로서 수많은 고전음반을 수집했고, 알렉산더 콜더, 아서 도브, 우타
가와 히로시게 같은 작가의 작품을 자신의 그림들과 함께 간소하게 장식했다.

햇볕에 말린 흙벽돌로 지은 집의 평범함과 명쾌함은 오키프가 매우 소중히 여
긴 기능적 미학과 단순성을 보여준다. 벽돌집은 미국 원주민 문화의 상징이자 뉴멕
시코 풍경의 특징을 이루는 요소로서 그림에 도입했다. 오키프는 안뜰 벽에 난 어
두운 문에 매료되었는데, 이는 1960년대까지 작품의 주요 모티프 가운데 하나를 차
지했다. 1956년의 〈구름과 안마당〉(77쪽) 같은 작품에서 벽과 마루, 타일과 하늘 같
은 자연적 구성요소들은 크고 단순하며 연속된 색면으로 그려졌다. 오키프의 그림
이 눈에 보이는 실제 풍경을 담고 있다는 것은 배런이 찍은 〈아비키우에 있는 오키

75쪽
양귀비
Poppies, 1950년
캔버스에 유화, 91.4×76.2cm
밀워키 미술관, 해리 린드 브래들리 부부 기증

1946년 오키프의 회고전이 뉴욕 근대미술관에서
개최되었는데, 초대관장이던 앨프레드 바는 이미
그 이전에 오키프의 작품세계에 대해 다음과 같이
언급한 바 있다. "오키프의 방식은 지적이기보다는
감정적이고 영감적이며, 그 형태는 기하학적이라
기보다는 유기적이고 생물 형태적이다. 신비스럽
고 즉자적이며 비이성적인 측면이 강조되고, 직선
적이기보다는 곡선적이며, 구조적이기보다는 장식
적이고, 고전적이기보다는 낭만적이다."

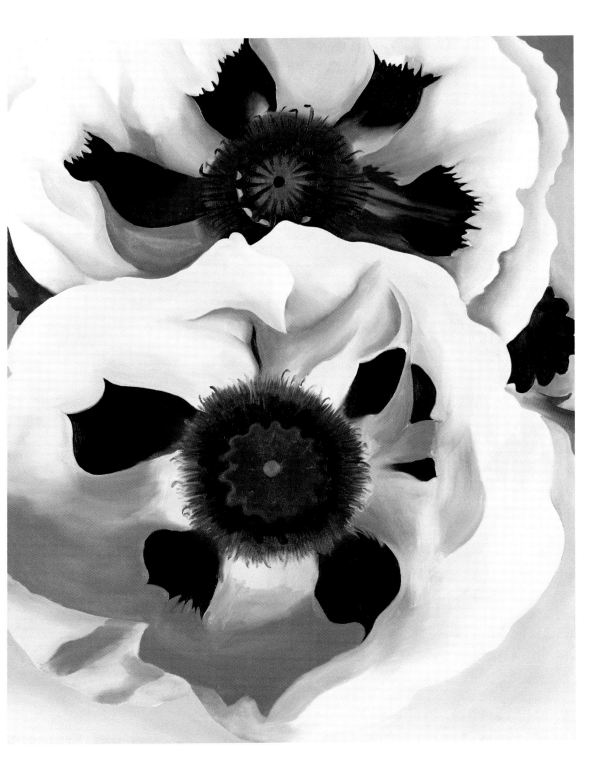

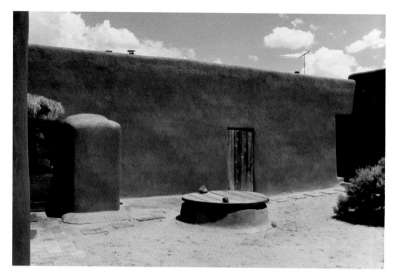

프의 집 안마당〉(76쪽)을 통해 잘 알 수 있다. 오키프는 다양한 시점, 계절 변화에 따른 모습을 다루면서도 영속적인 형태로 주제를 훌륭히 포착했다. 오키프 작품의 기하학적이고 미니멀리즘적인 형태와 제한된 색채는 1950년대 후반 뉴욕 미술계의 지배적 경향인 케네스 놀런드와 엘스워스 켈리의 색면 회화를 예고하는 듯하다.

언론인 블랑슈 마티아스는 오키프가 지닌 독특한 시점에 대해 다음과 같이 술회했다. 어느 날 함께 산책을 하던 중 오키프가 마티아스에게 눈앞의 풍경을 묘사해보라고 했다. 마티아스는 "푸른 하늘을 배경으로 녹색 나무가 보입니다. 당신은 뭐가 보입니까?"라고 했고, 오키프는 "나에게는 녹색 나무를 배경으로 푸른 하늘이 보입니다"라고 답했다.

1958년에 오키프는 〈달을 향한 사다리〉(81쪽)를 그렸다. 그녀의 작품에 자주 등장하는 페더널 산을 배경으로 하나의 사다리가 밤하늘을 향해 있다. 마치 달빛의 주술에 사로잡힌 것 같은 환상적인 소재의 배치가 화면에 초현실적인 모습을 불어넣고 있다. 이와 유사한 작품으로는 호안 미로가 1926년에 그린 〈달을 보고 짖는 개〉(80쪽)가 있는데, 두 작가는 경험의 한계를 넘어서는 초월적 시각 방식을 지니고 있다.

고스트 랜치 집의 지붕 위에서 찍은 오키프의 사진(80쪽)은 〈달을 향한 사다리〉의 영감이 꿈 속이 아니라 현실에서 얻은 것임을 짐작하게 해준다. 사진에서 사다리는 마당 외벽에 기대어져 페더널 산을 배경으로 하늘을 향해 있다. 뉴멕시코 인디언의 삶에서 사다리는 중요한 기능을 한다. 이들은 지붕에서 일출과 오후의 석양을 바라보며 자연종교의 핵심을 이루는 우주적 힘과 직접적으로 소통한다. 사다리는 이러한 지붕과 땅을 연결하는 존재로 여겨지는 것이다. 어머니로서의 대지에 대한 인디언들의 친밀감을 상기한다면, 사다리는 분명 특별한 상징적 의미를 지닌다. 오키프는 원주민들의 환경에서 사다리를 분리해 땅 위로 들어올림으로써 자연과

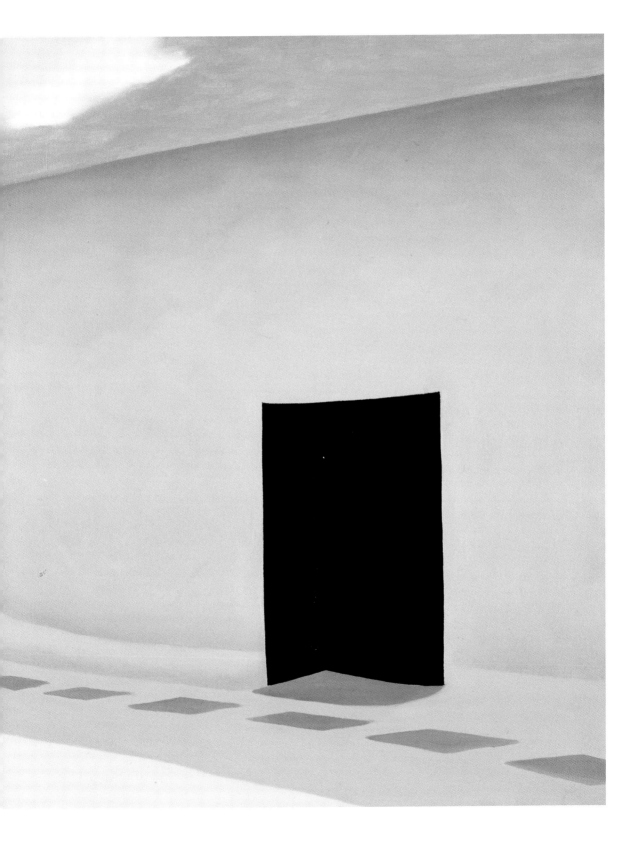

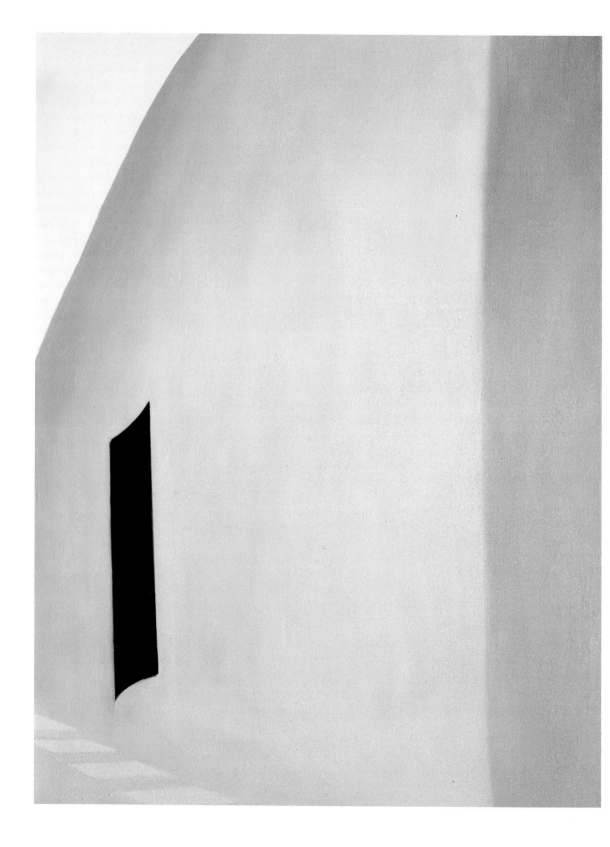

고스트 랜치 집의 지붕 위에 있는 조지아 오키프
Georgia O'Keeffe on the Roof of Ghost Ranch, 1966년
사진
뉴욕, 『라이프』, © 1966 타임 워너

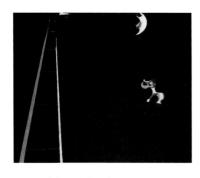

호안 미로 **달을 보고 짖는 개 Dog Barking at the Moon**, 1926년, 캔버스에 유화, 73×92cm, 필라델피아 미술관, A.E. 갤러틴 컬렉션

81쪽
달을 향한 사다리 Ladder to the Moon, 1958년, 캔버스에 유화, 101.6×76.2cm, 뉴욕, 에밀리 피셔 랜도 컬렉션

우주의 연결을 상징할 뿐만 아니라 뉴멕시코 최초 거주민들의 우주적 의식과 맞닿아 있는 보편적 상징을 화면에 부여하는 데도 성공했다.

1950년 오키프는 스티글리츠의 어메리컨 플레이스 갤러리를 폐관하고 다운타운 갤러리에 자신의 작품 전시를 준비했다. 경영 부담에서 벗어난 그녀는 커다란 평안과 자유로움을 얻을 수 있었다. 1950년대 초에 오키프는 멕시코를 방문하는데, 이는 처음으로 미국의 테두리를 벗어나는 일이었다. 오키프는 뉴멕시코에서 디에고 리베라와 프리다 칼로를 만났다. 1929년에는 〈우리의 백합 여인〉(32쪽)으로 오키프를 캐리커처한 바 있던 미겔 코바루비아스와 함께 유카탄과 오악사카의 마야 문명지를 탐방했으며, 이후 멕시코에 갈 때마다 오악사카를 방문하곤 했다.

유럽의 모더니즘 회화 경향과 상관없이 독자적으로 양식을 발전시켰으며 한 번도 유럽에 가 본 적이 없었던 오키프는 1953년에 처음으로 스페인과 프랑스를 방문했다. 오키프는 마드리드의 프라도 미술관에서 본 고야의 그림과 동양의 작품들에 감탄했다. 스페인어권 민족문화에 각별한 친근함을 보였던 오키프는 1956년 멕시코, 스페인, 페루를 방문한 후 자주 그곳을 찾았다.

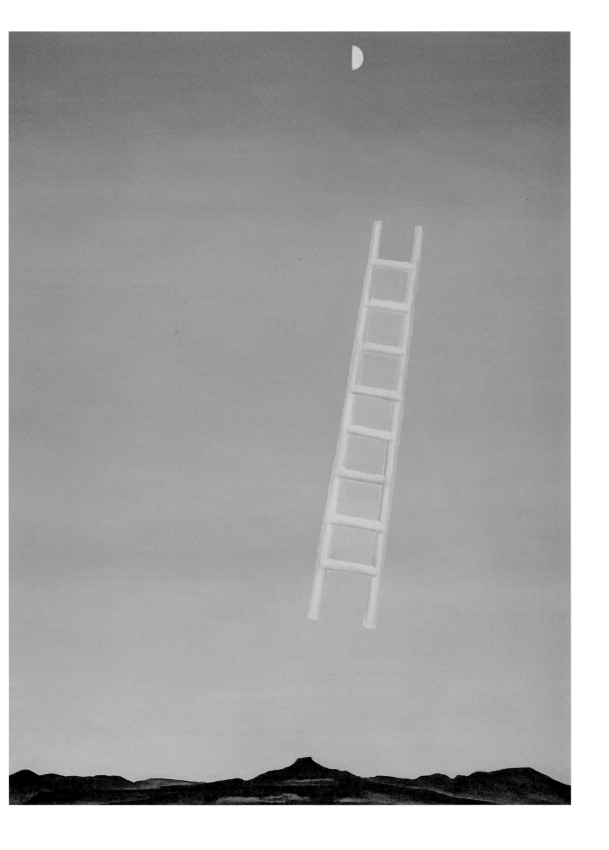

공간의 광대함

오키프는 1951년부터 해외여행을 다니기 시작했으며 1959년에는 3개월에 걸쳐 세계일주를 했다. 71세의 노예술가는 인도, 동남아시아, 파키스탄, 중동과 이탈리아를 여행했고, 1년 후에는 일본, 대만, 홍콩, 캄보디아, 필리핀 그리고 태평양 군도를 여행했다. 오랫동안 비행기를 타고 이동하며 내려다본 풍경은 오키프에게 새로운 회화 주제를 제공했다. 메마른 사막지역을 흐르는 강이 그러한 예에 해당한다. 이 새로운 연작들은 빠른 필치의 연필 스케치와 단색조의 목탄 드로잉으로 표현되었으며, 이후 〈빨강과 분홍〉(1959년, 85쪽), 〈파랑과 녹색〉(1960년, 84쪽), 〈파랑, 검정, 회색〉(1960년, 82쪽)같이 이후 색의 다양한 조합을 선보이며 유화로 제작되었다. 이러한 연작에서 오키프는 이전 작품들처럼 현실과 유리된 환상적 표현을 전개했다.

오키프는 이러한 새로운 작품에 혼란스러운 부감시점을 도입함으로써 관습적인 수평적 시점에서 벗어나게 되었다. 공중에서 내려다본 시점은 전통적인 중앙 집중적 시점에서 벗어나게 했으며, 멀어지는 느낌보다는 아래로 내려가는 깊이감을 부여했다. 뉴욕의 다운타운 갤러리에서 열린 전시회를 통해 오키프는 다른 사람들도 자신과 같은 방식으로 사물을 본다는 것을 확인할 수 있었다. "내 작품을 구입한 에디스 핼퍼트는 그때 내 그림이 무엇에 관한 것인지 궁금해 했다. 그녀는 나무일 거라고 생각했다. 그녀가 그것을 어떤 식으로 보든 괜찮다고 생각했다. 그러한 것들은 단지 형태일 뿐이다. 그런데 어느 날 그 작품을 관람하던 한 남자가 '이것은 하늘에서 본 강이 분명하군'이라고 말하는 것을 들었다. 어떤 사람은 내가 보는 것처럼 본다는 것을 알게 되어 기뻤다."

비행기에서 내려다본 층층의 구름은 1960년대 전반에 그린 연작의 소재가 되기도 했다. "나는 뉴멕시코로 돌아오는 중이었다. 저 아래 하늘은 가장 아름다운 흰색의 물체 같았다. 문이 열린다면 그 위를 수평선 끝까지 걸을 수 있다고 생각될 만큼 견고해 보였다."

오키프는 77세인 1965년에 '구름 위의 하늘'(86~87쪽) 연작의 네 번째이자 마지막 작품을 완성했다. 가로 7미터, 세로 2.5미터의 이 작품은 그녀의 작품 중에서도 가장 큰 작품이다. 이렇게 큰 작품을 위한 공간을 마련하기 위해 고스트 랜치의 차고를 제2의 작업실로 개조했으며, 이곳에서 정열적이고 강한 의지의 예술가는 매

파란 선 X
Blue Lines X, 1916년
수채, 63.5×48.3cm
뉴욕, 메트로폴리탄 미술관, 앨프레드 스티글리츠
컬렉션, 1969

82쪽
파랑, 검정, 회색
Blue, Black and Grey, 1960년
캔버스에 유화, 101.6×76.2cm
길버트 H. 키니 부부

오키프에 따르면 이 그림은 부감시점으로 바라본 강을 그린 것이다. 그러나 이 작품의 추상적 구성은 순수한 비구상적 2차원성을 향하고 있다. 이러한 추상과 형상의 결합은 미술에서 낭만적 전통의 한 전형을 보여준다.

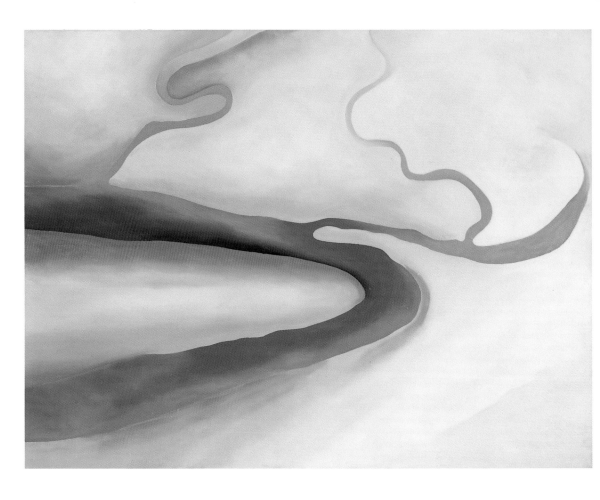

파랑과 녹색
It Was Blue and Green, 1960년
마분지 위의 캔버스에 유화, 76.4×101.9cm
뉴욕, 휘트니 미술관, 로렌스 H. 블로에델 유증,
77.1.37

일 아침 6시부터 밤 9시까지 작업했다. 차고에 난방시설을 갖추지 않아 겨울이 오기 전에 작품을 마쳐야 했기 때문이다. 그녀는 언제나 야생 뱀의 위험에 노출되어 있었음에도 불구하고 캔버스의 크기에서 발생하는 기술적인 문제점을 끈기 있게 해결해갔다.

〈구름 위의 하늘 IV〉에서 타원형의 작은 구름들은 끝없이 펼쳐진 하얀 물방울 카펫처럼 먼 수평선을 향해 펼쳐져 있으며, 대기의 무한한 차원을 상징하는 것처럼 보인다. 이러한 구름의 구성 방식은 초기의 안마당 연작에서 주제로 삼았던 공간적 관계를 도입한 것이지만 무한성과 보편성에 대한 강렬한 도전을 암시한다.

오키프의 1960년대 작품들은 매사추세츠의 우스터 미술관과 텍사스 포트워스의 에이먼 카터 미술관에서 열린 두 번의 회고전에 전시되었으며, 특히 1970년 뉴욕의 휘트니 미술관에서 열린 회고전은 대중적 인지도의 측면에서 큰 획을 그었다. 전시회의 커다란 성공과 전국적인 인지도를 통해 오키프는 미국 미술계의 '우상'으로 확고히 자리 잡았다. 비평가들은 그녀를 미국 현대 미술, 즉 추상표현주의와 색면회화의 중요한 선구자로 평가했다. 오키프는 특히 켈리의 작품에서 동질감을 느꼈다. 그의 회화와 조각은 극도로 단순하지만 그 형태의 출발점은 산맥의 휘감기

는 곡선 같은 자연이었다. 1973년에 오키프는 "가끔 나는 그의 작품 중 하나가 나의 것이라고 생각했다. 켈리의 작품을 보고 내가 그린 것처럼 착각했던 적이 있다"라고 회고했다.

　이제 오키프는 작가 아나이스 닌처럼 새로운 페미니스트 세대의 우상이자 현대적이고 독립적인 여성의 화신으로 평가되었다. 연이은 수상으로 그녀의 업적에 대한 대중적 인지도도 확고해졌다. 1977년에 제럴드 포드 대통령은 오키프에게 최고 시민 훈장인 자유메달을 수여했다. 같은 해, 그녀를 소재로 한 페리 밀러 아다토의 영화 '예술가의 초상'이 오키프의 90번째 생일을 맞아 텔레비전에서 방영되었다. 영화에서 오키프는 주위 환경과 완벽한 조화를 이루며 살아가는 예술가이자 사막 풍경과 일체가 된 모습으로 명료하게 그려졌다.

　1971년부터 오키프의 시력이 저하되기 시작했다. 주변 세계가 점차 희미해져 갔지만, 단순한 형태와 그림자를 알아볼 수는 있었다. 1973년에 젊은 도예가 후안 해밀턴이 그녀의 삶 속으로 들어왔다. 두 사람은 서로 도움을 주고받았다. 이전보다 다른 사람의 도움에 더 의지하게 된 오키프는 해밀턴의 도움을 기꺼이 받아들였다. 해밀턴은 오키프가 계속해서 그림을 그리도록 격려했고, 이에 오키프는 새로

빨강과 분홍
It Was Red and Pink, 1959년
캔버스에 유화, 76×101cm
밀워키 미술관, 해리 린드 브래들리 기증

오키프의 후기 작품에서 보이는 추상성은 논리적이면서도 동시대의 흐름과 궤를 같이하고 있다. 뉴먼, 로스코, 고틀리브, 스틸 같은 미술가처럼 그녀는 20세기 미국 미술의 양대 흐름을 접목했다. 하나는 순수 평면을 향한 회화의 자발적 움직임이고, 다른 하나는 개인의 직관과 자연의 외부세계에 대한 강한 감정과 관련된 낭만적 전통이다.

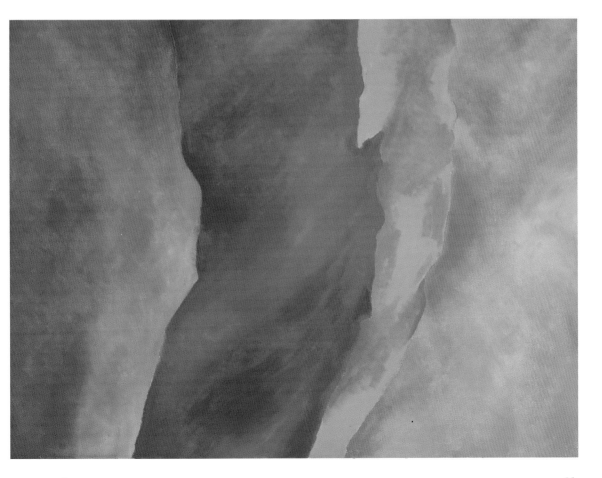

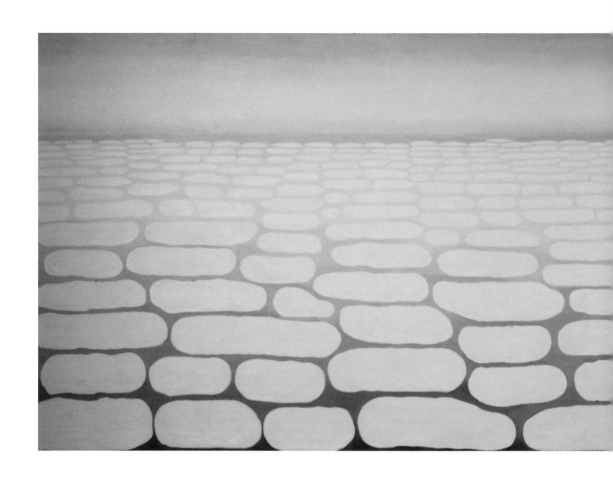

구름 위의 하늘 IV
Sky Above Clouds IV, 1965년
캔버스에 유화, 243.8×731.5cm
시카고 아트 인스티튜트, 폴과 가브리엘라 로젠바움 재단 기증, 조지아 오키프 기증, 1983.821

뉴먼은 "여기 숭고함이 있다. 우리가 만드는 이미지는 실재적이며 구체적인 자명한 현시이다. 역사라는 향수 어린 안경을 쓰지 않고 보고자 하는 사람은 누구나 이해할 수 있다"라고 말했다. 오키프가 이 작품에서 표현하고자 했던 모든 것을 감싸 안는 자연의 특징은 크기 자체를 통해 관람자를 둘러싸며 장엄하고 고양된 효과를 낸다.

운 재료인 흙으로 작업하기 시작했다. 오키프는 해밀턴의 격려에 힙입어, 1975년 수채화와 유화를 그릴 때 약한 시력으로 색채와 형태를 파악할 수 있었다. 오키프에게 조언을 구했던 많은 젊은 미술가들 가운데서 해밀턴만이 그녀의 폭넓은 경험을 나누어 받았다.

그후 몇 년간 해밀턴은 유일한 조교로서 전시회 준비와 출판을 도왔을 뿐 아니라 수많은 여행에도 동행했다. 1983년 96세이던 오키프는 코스타리카의 태평양 연안으로 마지막 여행을 했다. 1984년에는 건강상의 이유로 사랑하던 아비키우의 집을 떠나 샌타페이로 이사했으며, 그곳에서 해밀턴의 가족과 함께 생애 마지막 2년을 보냈다. 아비키우의 집은 그녀가 지내기에 너무나 컸기 때문이다. 97세에도 여전히 칸딘스키의 『예술에서 정신적인 것에 대하여』를 읽었던 오키프는 1986년 3월 6일 샌타페이에서 98세의 나이로 삶을 마감했다. 오키프의 바람대로 유골은 그녀가 그토록 사랑했던 고스트 랜치 근처에 뿌려졌다. 1987년 오키프의 탄생 100주년을 기념하는 대규모 전시회가 워싱턴 D.C.의 국립 미술관에서 열렸다. 타계하기 전 오키프가 직접 계획에 관여했던 전시회였다.

생전에 오키프의 작품에 대한 평가는 본질적으로 여성성의 측면에 엄격하게 국

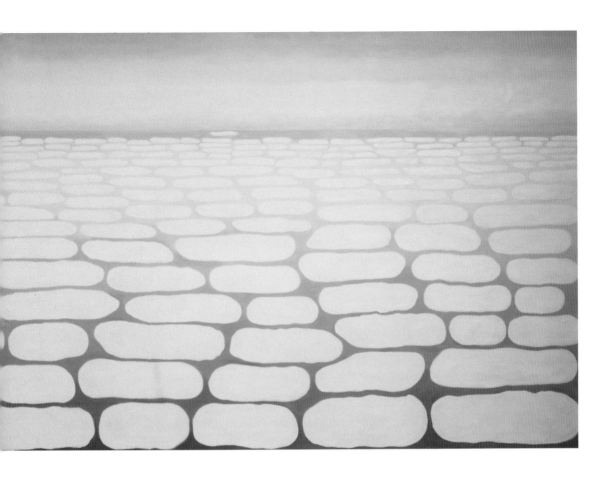

맬컴 배런
차마 강 유역과 돌무더기
Chama Valley and Rock Collection, 1976년
사진
N.Y.C., 사진: 맬컴 배런, © 1994

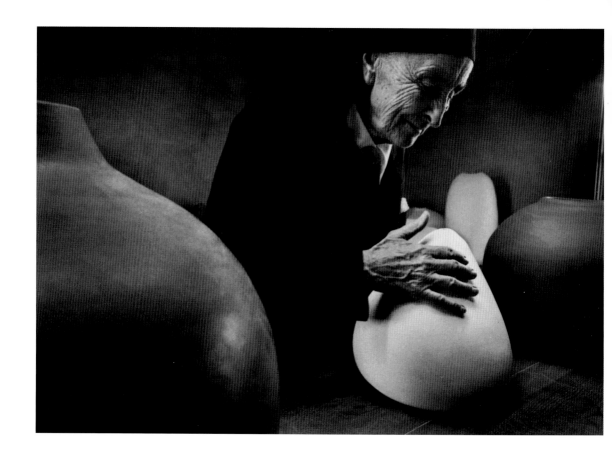

89쪽
검정 바위와 파랑 III
Black Rock with Blue III, 1970년
캔버스에 유화, 50.8×43.2cm
© 후안 해밀턴

"나는 그림의 아이디어를 얻을 때면 그것이 얼마나
평범한지 생각하곤 했다. 나는 왜 그 오래된 바위
를 그리는 것일까? 나는 왜 차라리 산보를 가지 않
는 것일까? 그때 나는 누군가에게는 그것이 평범
하지 않을 수 있다는 것을 깨달았다."
—조지아 오키프

한되어 있었다. 그러나 타계한 이후부터 다른 평가들이 내려지기 시작했다. 오키프
는 평소 자신의 모델과 영감의 근원에 대해 거의 언급하지 않았으며, 지적인 예술
이론과도 어느 정도 거리를 두었다. 이러한 모습이 오키프가 외부의 영향에 흔들리
지 않고 자신의 내부로부터 영감을 얻는 예술가라는 이미지를 만드는 데 한몫 했
다. 국립 미술관과 조지아 오키프 재단이 준비 중인 카탈로그 레조네는 오키프의
작품세계에 관한 신화적 측면을 없애는 데 틀림없이 큰 역할을 할 것이며, 1996년
에 발간 예정인 이 책은 2000여 점에 이르는 오키프 전작에 대한 총람이 될 것이다
(실제로는 1999년 말에 발행되었다—옮긴이).

그림은 곧 오키프의 삶이었으며, 그녀는 무엇보다도 예술가로서 이해되기를 원
했다. 그녀의 예술은 자연의 힘과 불멸성에 대한 믿음을 보여주었으며, 그 믿음은
수많은 풍경과 정물을 통해 표현되었다. 오키프는 언제나 동시대의 다른 미술 경향
에 열려 있었으며, 특히 사진은 사물을 보는 새로운 시각을 소개해주었다. 아름다
움—조화, 비례, 단순함, 우아함—에 대한 오키프의 이상은 아주 사소한 일상의
물건에조차 의미를 부여하는 동양의 예술과 삶의 방식에서 영감을 얻은 것이었다.
오키프는 명상적인 여백을 지닌 중국 회화를 사랑했다. 회화를 위한 회화가 목표는
아니었다. 오키프의 그림은 처음에는 쉽게 접근할 수 있으면서 동시에 감상자가 관

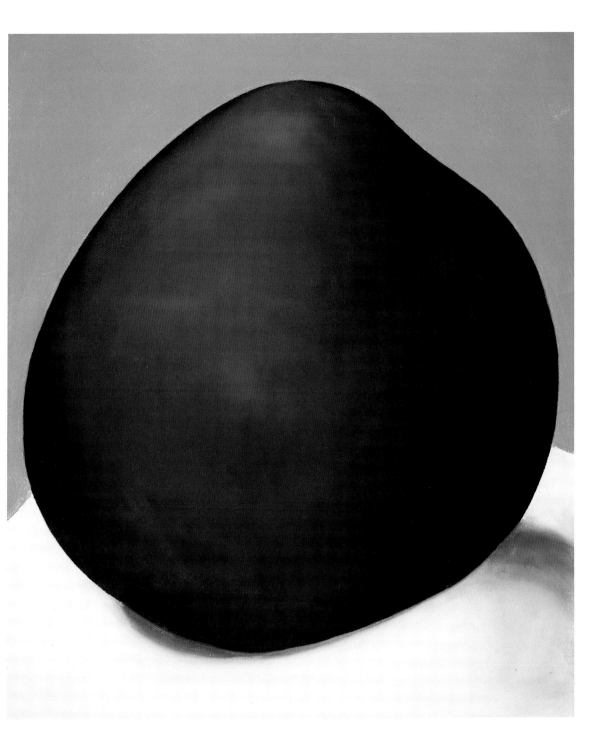

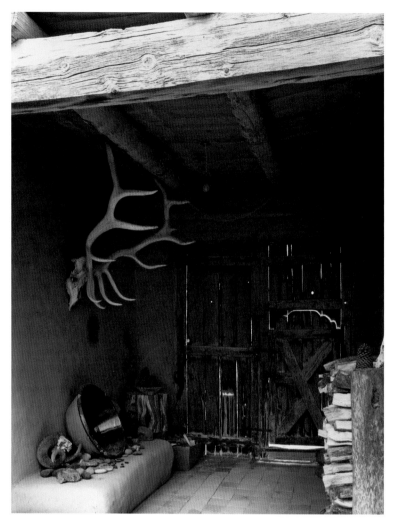

91쪽 위
저녁 별 VI번
Evening Star No. VI, 1917년
수채, 22.9×30.5cm
개인 소장

"조지아 오키프는 자연의 현상을 거의 패턴으로 전환한다. 〈저녁별 III〉(1917) 같은 수채화에서 그녀는 아래의 땅과 윗부분의 밝게 빛나는 하늘의 양극을 단순화된 상징으로 전환한다. 그럼으로써 액체 상태의 빛과 색채는 아직 구체적인 물질로 응고되지 않고 낱개의 사물들로 구분되기 이전인 원초적 자연 상태를 연상시킨다."
—로버트 로젠블럼, 『현대 회화와 북구의 낭만주의 전통』, 1975년

맬컴 배런
아비키우 집의 연장과 창고
Tool and Storage Area, Abiquiu, 1976년
사진
N.Y.C., 사진: 맬컴 배런, © 1994

조를 통해 진정한 의미를 찾아내게끔 한다. 오키프는 반복된 패턴, 형태, 이미지와 이러한 요소들을 새로운 차원에서 변형하고 조합함으로써 모든 존재를 끌어안고 서로 연결하는 최상의 조화를 시각화하기 위해 노력했다.

오키프의 예술은 그녀의 성품과도 불가분의 관계를 맺고 있다. 작품에 나타난 단순 명료하면서도 시적인 특징은 그녀의 언어 사용에서도 그대로 드러난다. 오키프 신화의 일부를 이루는 것이 바로 이와 같은 일체성이다. 그녀의 친구이던 애덤스는 오키프가 타계하기 3년 전에 다음과 같이 이야기했다. "그녀는 여전히 신비합니다, 그런 생각이 저절로 듭니다. 그녀가 바로 오키프기요. 늘 특정한 옷을 입고 일정한 행동양식을 보입니다. 오키프는 위대한 예술가입니다. 그녀의 작품을 보는 사람이라면 누구나 깊이 감동받을 것입니다. 그렇게 해서 신비화가 시작되고 지속됩니다."

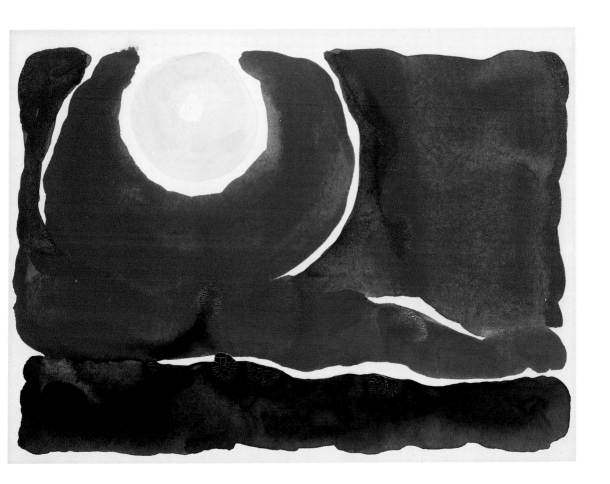

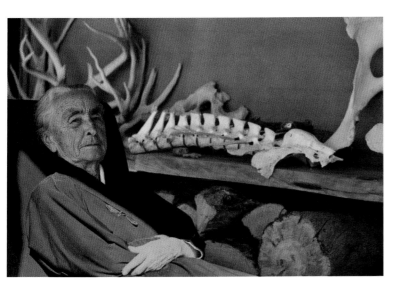

맬컴 배런
90세의 조지아 오키프
Georgia O'Keeffe at the Age of Ninety,
1977년
사진
N.Y.C., 사진: 맬컴 배런, © 1994

조지아 오키프 ─ 생애와 작품

1887 조지아 오키프는 11월 15일 위스콘신 주, 선프레리에서 농부인 아버지 프랜시스 캘릭터스 오키프와 어머니 이다 토토 오키프 사이에서 둘째로 태어난다.

1903 1년 전 위스콘신 주에서 버지니아 주의 윌리엄스버그로 가족과 함께 이주해, 버지니아 주 채텀에 있는 채텀 에피스코펄 학교에 입학한다.

1905 시카고 아트 인스티튜트에 입학한다.

1907 심각한 장티푸스 열병을 앓은 후 뉴욕에 있는 아트 스튜던트 리그에 입학한다.

1908 앨프레드 스티글리츠가 운영하던 '291' 갤러리를 처음으로 방문하고, 그곳에서 로댕의 인체 소묘작품을 보게 된다. 오키프의 그림이 반에서 최우수 정물화로 뽑혀 조지 호에 있는 리그 아웃도어 스쿨의 장학금을 받는다. 같은 해 가을, 가정의 경제상황이 악화되자 시카고에서 상업미술가로 생계를 꾸리기 시작한다.

1910 홍역으로 인해 시력이 악화되자 시카고에서의 일을 그만둔다.

1912 다우의 제자인 비먼트가 운영하는 버지니아 대학 여름학기에 참가하여 그림을 다시 시작한다. 비먼트의 소개로 1916년까지 버지니아 대학에서 여름학기 조교를 한다. 학교에서의 수업 경험을 얻기 위해 텍사스의 아마릴로에서 2년 동안 미술교사를 한다.

1914 비먼트의 추천으로 뉴욕의 컬럼비아 사범대학에 입학한다. 이곳에서 그녀는 일 년 동안 다우의 밑에서 공부하고, 1916년 봄에 한 학기를 더 다닌다. '291' 갤러리의 전시회에 참가하며 국립여성당에 가입한다.

1915 연말 사우스캐롤라이나 주의 컬럼비아

루파스 홀싱어
버지니아 대학 시절의 조지아 오키프, 1915년

대학에서 교수직을 얻는다.

1916 5월, 사우스캐롤라이나에서 제작한 목탄 드로잉이 스티글리츠에 의해 '291' 갤러리에서 전시된다. 가을, 캐니언의 웨스트 텍사스 주립 사범대학에서 미술과 학장이 된다. 이곳에서 1917년까지 재직한다.

1917 스티글리츠가 '291'에서 주최한 첫 개인전에 목탄 드로잉과 수채화 작품을 출품한다. 스티글리츠는 300여 점이 넘는 사진을 찍는데, 이 사진들은 이후 오키프를 찍을 포관적인 사진 초상을 이루게 된다. 그해 가을, 뉴멕시코로 지나는 길에 오키프는 후에 평생 자신을 매료하게 될 풍광을 체험한다.

1918 스티글리츠의 재정적 지원에 힘입어 회화작업에만 전념한다. 뉴욕으로 이사한다. 그

후 몇 년 동안 조지 호에 있는 스티글리츠 가족 소유지에서 여름을 보내며 뉴욕에서는 겨울을 보낸다.

1923 연초에 스티글리츠는 오키프가 제작한 100점의 드로잉과 회화작품을 아우르는 최초의 대규모 전시회를 뉴욕의 앤더슨 갤러리에서 개최한다.

1924 오키프의 회화 51점과 스티글리츠의 사진 61점이 앤더슨 갤러리에서 동시에 전시된다. 스티글리츠의 사진작품 대부분은 오키프를 찍은 것이었다. 오키프와 스티글리츠는 12월 11일 결혼식을 올린다.

1925 앤더슨 갤러리에서 열린 '7인의 미국인' 전에 오키프의 꽃 그림이 스티글리츠 주변 예술가들의 작품과 함께 처음으로 전시된다.

1926 1920년과 1928년에서처럼 오키프는 조지 호와 뉴욕의 왕래를 중단하고 혼자 요크 비치로 간다. 1930년까지 제작한 작품들이 1925년 말 스티글리츠가 파크 애비뉴에 개관한 인티미트 갤러리에서 전시된다.

1927 6월, 뉴욕의 브루클린 미술관은 작은 규모지만 오키프의 첫 회고전을 개최한다. 7월과 12월 두 번의 심각한 가슴수술을 받게 되며, 회복하는 데 상당한 시일이 걸린다.

1929 4월, 메이블 다지 루한의 초대로 뉴멕시코를 여행한 후 매년 이곳에서 여름을 보낸다.

1930 사우스 웨스트에서 모티프를 얻은 최근의 작품들이 매년 어메리컨 플레이스에서 전시된다. 스티글리츠의 이 새로운 갤러리는 1950년에 문을 닫는다.

1932 조지아 엥겔하르트와 캐나다로 그림여행을 떠난다. 11월, 신경쇠약을 겪으며 결국 상

그리스의 조지아 오키프, 1963년

당 기간 작업을 중단한다.

1933 2월, 노이로제 진단을 받아 병원에 입원한다. 그후 버뮤다에서 요양한다.

1934 뉴욕 근대미술관이 오키프의 작품을 처음으로 구입한다. 뉴멕시코의 고스트 랜치에서 처음으로 여름을 보내며, 1940년에는 약간의 토지와 집 한 채를 구입한다.

1939 돌 파인애플 회사의 요청을 받아, 상업 광고 그림을 그리기 위해 하와이를 여행한다. 뉴욕 월드 페어 투모로 커미티는 지난 50년 동안 가장 뛰어난 여성 중의 한 명으로 오키프를 선출한다.

1943 시카고 아트 인스티튜트에서 최초의 대규모 회고전을 개최한다.

1945 수 세기의 역사를 지닌 고스트 랜치 근처 마을인 아비키우에 낡은 벽돌집 한 채를 구입하여 꼬박 3년에 걸쳐 수리한다.

1946 5월, 근대미술관에서 오키프의 회고전이 개최된다. 이것은 근대미술관에서 열린 최초의 여성 작가 회고전이었다. 스티글리츠는 7월 13일 82세의 나이로 타계한다.

1949 스티글리츠의 부동산을 처분하고 그의 컬렉션을 미국의 여러 미술관과 협회에 보낸 후, 뉴멕시코에 정착한다.

1952 어메리컨 플레이스가 문을 닫게 되자 뉴욕의 다운타운 갤러리에서 오키프의 작품을 인수한다.

1953 66세의 나이에 처음으로 유럽을 여행하며, 프랑스와 스페인을 방문한다. 1954년 스페인을 다시 방문한다.

1956 페루와 안데스에서 보낸 3개월 동안 잉카 문명지를 방문한다.

1959 3개월 간의 세계여행을 떠나며 그중 7주는 인도에 머무른다.

1960 매사추세츠의 우스터 미술관에서 회고전이 개최된다. 1966년에는 텍사스의 포트워스에 있는 에이먼 카터 미술관에서 회고전이 개최되기도 한다. 오키프는 일본과 남태평양 군도를 여행한다.

1961 친구들과 함께 콜로라도 강에서 래프팅을 즐긴다. 1969년과 1970년에 다시 방문한다.

1962 1938년도부터 받은 많은 상에 더해 미국 예술 문화 아카데미의 회원으로 선출된다. 1960년대와 1970년대에는 수상이 더 잦아진다.

1963 그리스, 이집트, 중동 지역을 여행한다.

1970 뉴욕의 휘트니 미술관에서 개최된 대규모 회고전을 통해 오키프의 작품이 젊은 세대에게 소개된다.

1971 시력이 급격히 약화된다.

1973 젊은 조교 해밀턴의 격려로 찰흙 작업을 시작한다. 1973~1983년 사이 해밀턴과 함께 모로코, 안티과, 과테말라, 코스타리카, 하와이를 여행한다.

1976 직접 디자인하고 글을 쓴 『조지아 오키프』가 바이킹 출판사에서 출간된다.

1977 페리 밀러 아다토가 촬영한 영화 '예술가의 초상'이 텔레비전에서 방영된다.

1978 뉴욕의 근대미술관에서 스티글리츠가 찍은 오키프의 초상사진이 전시되고, 그녀는 도록의 서문을 쓴다.

1983 마지막 해외여행으로 코스타리카의 태평양 연안을 방문한다.

1986 3월 6일 98세의 나이로 샌타페이에서 삶을 마감한다.

1987 워싱턴 D.C.의 국립 미술관에서 탄생 100주년을 기념하여 대규모 전시회를 개최한다. 이것은 오키프의 생전에 기획된 것이다.

1989 조지아 오키프 재단이 설립되어 오키프의 유산과 유작을 관리하고, 1996년 발간 예정인 카탈로그 레조네를 기획한다(실제로는 1999년 말에 발행 —옮긴이).

맬컴 배런: 아비키우의 집 뒤편에서 바라본 작업실 전경

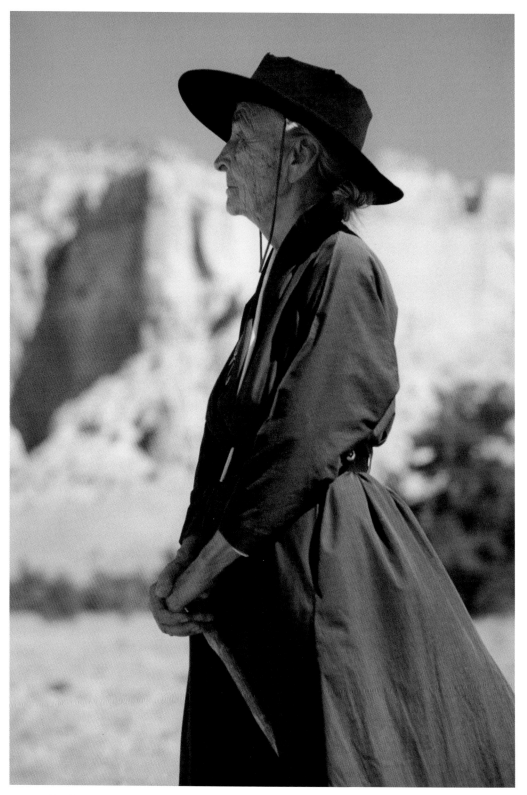

맬컴 배런: 90세의 조지아 오키프, 뉴멕시코 고스트 랜치에서, 1977년

The publishers wish to thank the museums, pictorial archives,
photographers and collectors for kindly supplying the following
illustrations:

Ben Blackwell: 69
Museum of Fine Arts, Boston, All rights reserved: 78
The Art Institute of Chicago, All rights reserved,
Photograph © 1993: 14, 16, 47, 59, 86
Geoffrey Clements, New York: 8, 33
Efraim Lev-er, Milwaukee, 1993: 75
Copyright © Steve Sloman, 1989, New York: 54, 84
Joseph Szaszfai, New Haven: 19
Collection of the Center for Creative Photography, Tucson: 88
Photographed by: Malcolm Varon © 1987, N.Y.C.: 26, 36
Photographed by: Malcolm Varon © 1994, N.Y.C.: 6, 8, 10, 11, 12, 13,
14, 15, 20, 22, 23, 25, 29, 30, 34, 37, 39, 41, 49, 50, 53, 57, 61, 62, 65,
67, 68, 69, 71, 81, 82, 89, 91, 93, 94
Holsinger Studio Collection, Special Collections Department,
Manuscripts Division, University of Virginia Library Charlottesville: 92
Copyright © The Georgia O'Keeffe Foundation, Abiquiu: 93 above